教育部選定
기초 실용 한자
1,800字

教育部選定

1,800字

四字成語
行書體本

邢龍哲 識

솔과학
SOLGWAHAK

머리말

 시하時下 아세아권의 국제교류에 의하여 중국中國을 비롯하여 일본日本 등 이웃나라가 한문漢文을 쓰고 있는 현실에서 우리가 한문에 눈이 어두워서야 될 법이나 하겠는가.

 한때 한문 폐쇄로 인하여 공백기가 있었으나 현금 필요에 따라 다시 부활되어 초등학생이 2, 3, 4급, 중학생이 1급에 합격하는 등 관심이 높아지고 있다.

 성숙한 자기 개발에 장중한 주춧돌이 될 수 있도록 한자라도 더 익히고저 하는 노력이야 말로 미래의 장이 되어지는 것이다.

 어제의 모습으로 오늘에 머물지 말고 부단한 노력으로 새로운 학문을 익혀서 한학漢學의 문맹인이 되어서는 안될 것이다. 筆者에게는 동창생 친구도 있고 그 외 친구도 있다. 이러한 친구는 가끔씩 모임의 기회 때나 대하는 친구들이다.

 그러나 나에게는 그림자처럼 항상 내 곁에 가까이 있는 친구가 있다. 그는 紙·筆·墨이다. 붓은 내가 원하면 언제나 선현들의 고매한 詩句를 일필지휘 할 수 있도록 도와주고 그 뜻을 음미하는 경지야 말로 書藝人만이 느낄 수 있는 희열의 극치일 것이다.

筆者는 교육부선정 기초실용한자 1,800자를 인쇄체로 표기해서 훈음을 달았고 서예인을 위하여 行書體를 써 넣었다.

本紙가 書藝人에게 일조가 되어서 漢文과 行書體를 겸하여 익힐 수 있는 後學들에게 좋은 指針書가 되고 學而時習하는 기회가 되어진다면 큰 보람으로 여기겠다.

2010

刑龍哲 識

한자漢字의 기원起源과 전래傳來

1) 한자의 기원

한자는 고대 중국의 사관史官인 창힐蒼詰이 새 발자국을 보고 만들었다고 전해지고 있으나, 다른 고대문자의 기원이 그러하듯이 회화繪畵에서 출발하였다.

2) 한자의 발전

중국 하남성에서 발견된 은殷나라 때의 유적에서 발견된 거북이 등이나 짐승의 뼈에 새겨진 갑골문甲骨文이나 그 후의 금문金文은 오늘날 우리가 사용하고 있는 한자의 원형이라고 볼 수 있으며, 그 후 글자체가 전서篆書에서 예서로, 예서隸書는 다시 오늘 날에 많이 쓰이는 해서楷書와 행서行書, 그리고 초서草書로 발전해 나갔다.

3) 한자의 전래

한문이 우리 나라에 전래된 것은 기원전 2세기경으로 추측되며 아직 문자를 가지지 못했던 우리 선조들은 음音과 훈訓을 빌어 말을 적기도 하고 직접 한문으로 뜻을 나타내기도 했다. 그리하여 고조선때 여옥이 〈공무도하가〉를 짓고, 고구려 유리왕의 〈황조가〉 등이 있으며 또한 김부식의 《삼국사기三國史記》와 일연 스님의 《삼국유사三國遺事》 등이 한자로 기록되어 전해오고 있다.

부수의 위치와 명칭

1 邊(변) : 글자의 왼쪽에 있는 부수

- 木 나무목 변 : 校(학교 교), 植(심을 식), 樹(나무 수)
- 氵(水) 물수 변 : 江(강 강), 海(바다 해), 洋(큰바다 양)

2 傍(방) : 글자의 오른쪽에 있는 부수

- 阝 우부 방(고을 읍 방) : 郡(고을 군), 部(떼 부)
- 刂(刀) 선칼도 방(칼도 방) : 利(이할 리), 別(다를/나눌 별)

3 머리 : 글자의 위에 있는 부수

- 宀 갓머리(집 면) : 室(집 실), 安(편안 안), 字(글자 자)
- 艹(艸) 초두(艸頭) : 萬(일만 만), 草(풀 초), 藥(약 약)

4 발 : 글자의 아래에 있는 부수

- 心 마음 심 발 : 感(느낄 감), 意(뜻 의), 念(생각할 념)
- 儿 어진사람 인 발(사람 인) : 先(먼저 선), 兄(맏 형), 光(빛 광)

5 엄 : 글자의 위와 왼쪽을 싸고 있는 부수

- 广 엄호(집 엄) : 度(법도 도/헤아릴 탁), 序(차례 서), 廣(넓을 광)
- 尸 주검시 엄(주검 시) : 局(판 국), 屋(집 옥), 展(펼 전)

6 **책받침 : 글자의 왼쪽과 밑을 싸고 있는 부수**

- 辶(辵) 갖은 책받침(쉬엄쉬엄 갈 착) : 道(길 도), 過(지날 과)
- 廴 민책받침(길게 걸을 인) : 建(세울 건)

7 **몸(애운담) : 글자를 에워싸고 있는 부수**

- 口 에운담(큰 입 구) : 國(나라 국), 圖(그림 도), 圓(동산 원)
- 門 문문몸 : 間(사이 간), 開(열 개), 關(관계할 관)

8 **諸部首(제부수) : 한 글자가 그대로 부수인 것**

- 車(수레 거/차), 身(몸 신), 立(설 립)

化의 古字	主의 古字
비수 비	疊의 符字
몸 기	下의 古字
이미 이	疊의 符字
뱀 사	久의 俗字
방패 간	넓을 이
어조사 우	부러울 선
땀날 한	기쁠 흔
괴인물 오	하소연할 소
다섯째 무	종이 지
도끼 월	실찌거기 저
개 술	맑을 제
막을 수	클 임

勺 匀　조금 작 / 고를 균

又 叉 叉　또 우 / 양갈래 차 / 손발등 조

疋 疋　발 소, 필 필 匹正也 / 바를 아 正也

雁 雁　매 응 / 기러기 안

柿 柿 喪　대패밥 패 / 감나무 시 / 喪의 俗字

登 登　오를 등 / 제기이름 등

胄 冑　투구 주 / 맏아들 주

准 淮　평온할 준 / 물이름 회

烄 叜　잠깐 유 / 노인 수

刊 刊　끊을 천 / 새길 간

夾 夾 凉　곁 협 / 훔칠 섬 / 凉의 俗字

无 旡 尤 尢 兀　없을 무 / 숨막힐 기 / 더욱 우 / 더욱 우 / 절룸발이 왕 / 尤의 本字

子 고독할 혈
子 자식 자

代 댓수 대
伐 칠 벌

穴 구멍 혈
宂 바쁠 용

耒 쟁기 뢰
来 來의 略字

幻 헛개비 환
幼 어릴 유

俟 기다릴 사
候 벼슬이름 후
候 철 후

輔 도울 보
補 기울 보

奕 클 혁
弈 바둑 혁

晳 밝을 석
晳 살결힐 석

时 時의 俗字
昔 時의 古字
即 卽의 俗字

史 史의 古字
丼 井과 全字

曳 臾의 本字
既 旣의 訛字
既 旣의 俗字
准 準의 俗字
準 準의 俗字
出 之의 古字

煥	빛날 환
煜	더욱 욱
隋	떨어질 타, 수나라 수
啇	근본 적
商	장사 상
場	지경 역
場	마당 장
塚	무덤 총
塜	먼지일어날 봉
衷	속 충
哀	슬플 애
衰	쇠할쇠, 상복 최
錬	보습날 동
鍊	단련할 련
練	익힐 련
諫	간할 간

芸	藝의 略字, 향기풀 운
随	隨의 略字
没	沒의 略字
厤	曆의 略字
炤	照의 本字
秌	秋의 本字
秌	秋의 俗字
櫂	棹의 同字
棲	栖의 同字
寶	寶의 同字
党	黨의 同字
踰	逾의 同字
甞	嘗의 同字
所	所의 俗字
飃	颺의 同字
颸	颮의 同字
畎	甽의 同字
尒	爾의 同字
尔	爾의 同字

聽의 同字

唯의 同字

含의 同字

鳧의 同字, 오리부

呪의 同字, 저주할 주

말 무, 없을 무

꿸 관, 성 관, 땅이름 관

岡의 俗字

稱의 俗字

雙의 俗字

沈의 俗字

盡의 俗字

陳의 俗字

拜의 俗字

戲의 俗字

黃의 俗字

皐의 俗字

皋의 俗字

杯의 俗字

福의 古字

話의 古字

鄰의 古字

事의 古字

猷의 古字

佛의 古字

德의 古字

장수 수, 거느릴 솔,
셈이름 률

辨의 本字, 분변할 변

캘 채

힘쓸 판

辨의 全字

말잘할 변

年의 本字

年의 俗字

皋　넓을 고 皐의 同子
睪　엿볼 역, 높 택
宜　宜의 俗字
冨　富의 俗字
屋　居의 古字
尻　居의 仝字
厺　去의 仝字
灻　光의 仝字
烟　煙의 俗字
苍　花의 俗字
華　花의 同字
枀　松의 同字
栗　栗의 古字
无　無의 古字
朙　明의 古字
明　明의 古字
深　深의 古字
遠　遠의 古字

㠯　以의 古字
長　長의 古字
亝　齊의 古字
串　中의 古字
庅　宅의 古字
賢　賢의 古字
龢　和의 古字
气　氣의 古字
礼　禮의 古字
埜　野의 古字
農　農의 古字
穐　秋의 古字
夏　夏의 古字
咲　笑의 古字
关　笑의 古字

夏의 俗字 — 憂
夐의 俗字 — 更
館의 俗字 — 舘
麥의 俗字 — 麦
夢의 俗字 — 梦
流의 俗字 — 流
氷의 俗字 — 氷
所의 俗字 — 所
牀의 俗字 — 床
收의 俗字 — 权
叔의 俗字 — 尗
往의 俗字 — 往
遊의 俗字 — 遊
弔의 俗字 — 吊
盡의 俗字 — 畫
珍의 俗字 — 珎
著의 俗字 — 著
體의 俗字 — 體
村의 俗字 — 邨

恥의 俗字 — 耻
學의 俗字 — 季
解의 俗字 — 解
柏의 俗字 — 栢
鄰의 俗字 — 隣
得의 俗字 — 得
箇의 仝字 — 個
拏 仝字 — 挐
幾 仝字 — 幾
範 仝字 — 範
船 仝字 — 舩
陽 仝字 — 阳
似 仝字 — 侣
册 仝字 — 丗
憩 仝字 — 憇
隸 古字 — 隸
災의 本字 — 烖
약은 토끼 참 — 㝮
높을 참 — 巉

15

瀺 물소리 참

讒 참소할 참

傳 전할 전

慱 근심할 단

博 넓을 박

薄 얇을 박

傅 스승 부

賻 부의 부

簿 문서 부

晝 낮 주

畵 그림 화, 그을 획

劃 새길 획, 그을 획

画 畵의 俗字

畫 畵의 俗字

从 衆의 本字

衆 무리 중

象 코끼리 상

師 스승 사

帥 장수 수, 거느릴 솔

卷 걷을 권

券 문서 권

峙 산우뚝할 치

峠 산고개 상

泪 골몰할 골, 물이름 멱

汩 물흐를 률

刅 돈 냥

刃 칼날 인

刅 비로소 상

則 곧 즉, 법 칙

行 다닐 행, 항렬 항

𠄡 五의 古字

卄 스물 입

卅 서른 삽

卌 마흔 십

冏 빛날 경

烔 돌 경

炯 빛날 형

洞 물뺑뺑돌 형

壁 바람벽 벽

璧 구슬 벽

網 근본 강

網 그물 망

綠 유록빛 록

緣 인연 연

切 끊을 절, 모두 체

切 切의 俗字

推 밀 퇴, 철거할 추

便 편지 편, 오줌 변

復 회복할 복, 다시 부

陜 좁을 협, 땅이름 함

龜 거북 귀, 손얼어터질 균,
나라이름 구

契 계약할 계, 나라이름 글
근고할 결, 이름 설

串 꿰미 천, 꿰일 관,
꼬챙이 꼿, 땅이름 곶

凡 凡의 俗字

函 函의 俗字

冲 沖의 同字

児 兒의 俗字

免 免의 俗字

乗 乘의 俗字

亰 京의 同字

並 竝의 俗字

17

鼑 鼎의 俗字

埽 歸의 同字

僊 仙의 同字

灾 災의 同字

夲 本의 俗字

堂 堂의 古字

卋 世의 同字

ナ 左의 本字

巛 川의 古字

凮 風의 古字

卞 弄의 同字

唇 晨의 同字

■ 部首字의 理解

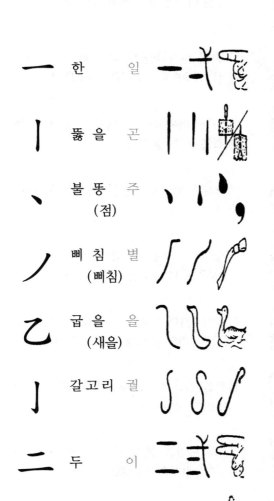

一	한　　　일	손가락 하나 또는 선(線) 하나를 가로 그어서 수효를 '하나'를 가르킨 자.
丨	뚫　을　곤	위에서 내리그어 '뚫음'을 가리킨 자.
丶	불똥　주 (점)	떨어져 나간 '불똥' 같은 물체를 나타낸 자.
丿	삐침　별 (삐침)	오른쪽에서 왼쪽으로 '삐치면서' 당기는 모양을 나타낸 자.
乙	굽을　을 (새을)	'새'의 '굽은' 앞가슴, 또는 초목의 새싹이 '구부려져' 나오는 모양을 본뜬 자.
亅	갈고리　궐	'갈고리'가 매달린 모양을 본뜬 자.
二	두　　　이	두 손가락 또는 두 선을 그어 '둘'·'거듭' 등을 가리킨 자.
亠	머리부분　두	가로선(一) 위에 꼭지점(丶)을 찍어 '머리 부분'이나 '위'를 나타낸 자.
人	사람　인 (인변)	'사람'이 다리를 내딛고 섰는 모양을 본뜬 자.
儿	걷는 사람인 (어진사람인)	걸어가는 '사람'의 다리 모양을 본뜬 자.

19

入	들 입		뾰족한 윗부분이 물체 속으로 들어갈 때 가라진 아랫부분도 뒤따라서 '듦'을 가리킨 자.
入	여덟 팔		두 손의 손가락을 네 개씩 펴 서로 '등지게'한 모양으로 '여덟'을 가리킨 자.
冂	멀 경		'멀리' 둘러싸고 있는 나라의 '경계' 또는 '성곽'을 나타낸 자.
冖	덮 을 멱 (민갓머리)		보자기로 물건을 '덮은' 것 같음을 나타낸 자.
冫	얼음 빙 (이수변)		'얼금'의 결 또는 고드름 모양을 본뜬 자. 氷(얼음 빙)의 본자.
几	안 석 궤 (책상궤)		사람이 '기대 앉은 상' 모양을 본뜬 자. '책상' 따위의 뜻으로 널리 쓰인다.
凵	입벌릴 감 (위터진입구)		물건을 담을 수 있도록 '위가 터진 그릇'의 모양을 본뜬 자.
刀	칼 도 (선칼도)		'칼'의 모양을 본뜬 자. 그 쓰임에서 '자르다'. '베다'의 뜻으로도 쓰인다.
力	힘 력		힘쓸 때 팔이나 어깻죽지에 생기는 '힘살'의 모양을 본뜬 자
勹	쌀 포		사람이 몸을 구부려 두 팔로 무엇을 에워싸 품고 있는 모양을 본떠 '싸다'의 뜻이 된 자.
匕	비 수 비		밥을 뜨는 '숟가락'이나, 고기를 베는 '비수'의 모양을 본뜬 자.

20

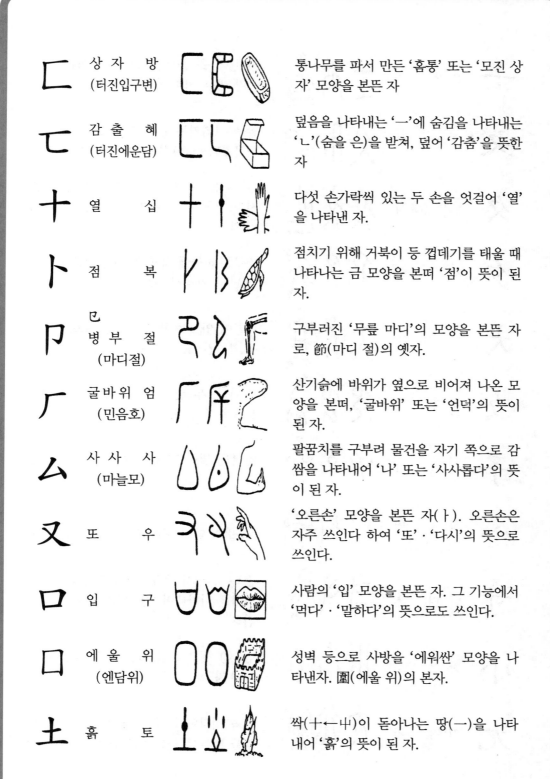

匚 상 자 방
(터진입구변)
통나무를 파서 만든 '홈통' 또는 '모진 상자' 모양을 본뜬 자

匚 감 출 혜
(터진에운담)
덮음을 나타내는 '一'에 숨김을 나타내는 'ㄴ'(숨을 은)을 받쳐, 덮어 '감춤'을 뜻한 자

十 열 십
다섯 손가락씩 있는 두 손을 엇걸어 '열'을 나타낸 자.

卜 점 복
점치기 위해 거북이 등 껍데기를 태울 때 나타나는 금 모양을 본떠 '점'이 뜻이 된 자.

卩 병 부 절
(마디절)
구부러진 '무릎 마디'의 모양을 본뜬 자로, 節(마디 절)의 옛자.

厂 굴바위 엄
(민음호)
산기슭에 바위가 옆으로 비어져 나온 모양을 본떠, '굴바위' 또는 '언덕'의 뜻이 된 자.

厶 사 사 사
(마늘모)
팔꿈치를 구부려 물건을 자기 쪽으로 감쌈을 나타내어 '나' 또는 '사사롭다'의 뜻이 된 자.

又 또 우
'오른손' 모양을 본뜬 자(ㅣ). 오른손은 자주 쓰인다 하여 '또'·'다시'의 뜻으로 쓰인다.

口 입 구
사람의 '입' 모양을 본뜬 자. 그 기능에서 '먹다'·'말하다'의 뜻으로도 쓰인다.

口 에울 위
(엔담위)
성벽 등으로 사방을 '에워싼' 모양을 나타낸자. 圍(에울 위)의 본자.

土 흙 토
싹(十←屮)이 돋아나는 땅(一)을 나타내어 '흙'의 뜻이 된 자.

士	선 비 사		하나(一)을 들으면 열(十)을 아는 사람 이란 데서 '선비'의 뜻이 된 자.
夂	뒤져올 치		발을 가리키는 止를 거꾸로 한 글자로, 머뭇거려서(止) '두져 옴'을 가리킨 자.
夊	천천히 걸을 쇠		두 다리(ク←人=두 다리 모양)를 끌면 서(㇀=끌 불) ' 천천히 걸어감'을 가리 킨 자.
夕	저 녁 석		저무는 하늘에 희게 뜬 반달 모양을 본떠 '저녁'을 가리킨 자.
大	큰 대		어른이 양팔을 벌리고 섰는 모습이 '큼' 을 가리킨 자.
女	계집 녀		'여자'가 두 손을 모으고 모로 꿇어앉은 모습을 본뜬 자.
子	아 들 자		양팔을 벌린 '어린아이'의 모양을 본뜬 자.
宀	집 면 (갓머리)		'움집'의 위를 '덮어씌운' 모양을 본뜬 자.
寸	마 디 촌		손목(又)에서 맥박(㇔)이 뛰는 데까지의 사이를 나타내어 '한 치'의 길이를 가리 킨 자.
小	작을 소		점(㇔) 셋으로 물건의 '작은' 모양을 나 타낸 자.
尢	절름발이 왕		한쪽 정강이가 굽은 사람(大→尢)의 모 양을 본떠 '절름발이'를 뜻한 자.

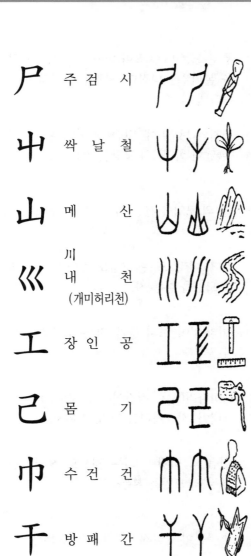

尸	주 검 시		사람들이 고꾸라져 누운 모양을 본떠 '주검'을 뜻한 자.
屮	싹 날 철		초목의 떡잎이 '싹터 나온' 모양을 본뜬 자.
山	메 산		우뚝우뚝 솟은 '산봉우리'의 모양을 본뜬 자.
巛	川 내 천 (개미허리천)		물이 흐르는 모양을 본떠 '내'를 뜻한 자.
工	장 인 공		목공인할 때 쓰는 자 또는 공구의 모양을 본떠 '만들다'의 뜻이 된 자.
己	몸 기		사람의 척추 마디 모양을 나타내는 '몸' 또는 '자기(自己)'를 뜻한 자.
巾	수 건 건		'수건'을 몸에 걸친 모양을 본뜬 자.
干	방 패 간		'방패'의 모양을 본 뜬 자. 방패를 창이나 화살이 뚫음을 가리켜 '범하다'의 뜻으로도 쓴다.
幺	작 을 요		아기가 갓 태어날 때의 모양을 본떠 '작다'·'어리다'의 뜻을 나타낸 자.
广	집 엄 (음호)		언덕이나 바위를 지붕삼아 지은 '바위집' 또는 '돌집'의 모양을 본뜬 자.
廴	길게걸을 인 (민책받침)		발을 '길게 끌며(乀) 멀리 걸어감(彳)'을 가리킨 자.

廾 들 공 (밑스물십)		두 손으로 마주 잡아 받들어 올리는 모양을 본떠 '손 맞잡다'·'팔짱끼다'의 뜻을 나타낸 자.
弋 주 살 익 (주말익)		표지의 '푯말'에 덧댄 모양, 또는 '주살(줄달린 화살)'의 모양을 본뜬 자.
弓 활 궁		'활'의 모양을 본뜬 자
ヨ彑 돼지머리계 (터진가로왈)		'돼지 머리' 또는 '고슴도치 머리'의 뾰족한 모양을 본뜬 자.
彡 터 럭 삼 (삐친석삼)		'머리털'이 보기 좋게 자른 모양을 본뜬 자.
彳 자축거릴 척 (중인변)		허벅다리(丿), 정강이(丿), 발(丨)을 나타내어 '자축거리다'의 뜻이 된자.
心 마 음 심 (심방변)		'마음'의 바탕이 되는 것으로 생각했던 '심장'의 모양을 본뜬 자.
戈 창 과		날 부분이 갈라진 '창'의 모양을 본뜬 자.
戶 지게문 호 (문호)		외짝문인 '지게문'의 모양을 본뜬 자.
手才 손 수 (재방변)		'손'의 모양을 본뜬 자.
支 지탱할 지		댓가지(十)를 손(又)에 쥐고 무엇을 버틴다하여 '지탱하다'의 뜻이된 자.

攵 칠 복
(등글월문)
손(又)에 회초리(卜=상형) 들고 '똑똑 두드리다' 또는 '치다'의 뜻으로 된 자.

文 글월 문
사람 몸에 그린 '무늬' 모양, 또는 획을 이러저리 그어 된 '글자' 모양을 본뜬 자.

斗 말 두
용량을 헤아리는 '말'의 모양을 본뜬 자.

斤 도 끼 근
(무게근)
'도끼' 모양을 본뜬 자.

方 모 방
두 척의 배를 붙인 모양이 '모남'을 나타낸 자. 쟁기의 보습이 나아가는 '방향'을 가리킨 자.

无 없을 무
(이미기몸)
无는 兀(우뚝 올)의 왼쪽 획(丿)이 치뚫고 허공(一)까지 통하니 그 위가 '없다'는 뜻. 旡는 欠의 반대형. 숨이 거슬려 '목멘다'는 뜻.

日 날 일
'해(날)'의 모양을 본뜬 자.

曰 가로 왈
입(口)에서 입김(一)이 나가면서 '말이 됨'을 가리킨 자.

月 달 월
초승 '달'의 모양을 본뜬 자.

木 나무 목
땅에 뿌리를 내리고(八) 가지를 뻗으며 자라나는 (十←屮=싹날 철) '나무' 모양을 본뜬 자.

欠 하품 흠
입을 벌리고 '하품하는' 모양을 본뜬 자.

止	그칠 지		사람이 멈추어 선 발목 아래의 모양을 본떠 '머무르다'·'그치다'의 뜻으로도 쓰인다.
歹	歺 뼈앙상할 알 (죽을사)		'살을 발라 낸 뼈'의 모양을 본뜬 자. 그 잔악한 모양으로 '몹쓰다'의 뜻으로 쓰인다.
殳	칠 수 (갖은등글월문)		몽둥이(几)를 손(又)에 들고 '친다'는 뜻. 몽둥이라는 데서 '날 없는 창'을 뜻하기도 한다.
毋	말 무		여자(女)가 못된 짓을 하나(一)도 '못 하게 함'을 나타내어 '말다'·'없다'의 뜻이 된 자.
比	견줄 비		두 사람이 '나란' 섰는 모양을 본떠 '견주어 보다'의 뜻이 된 자.
毛	터럭 모		짐승의 꼬리 '털'이나, 또는 새의 깃 '털'을 본뜬 자.
氏	성 씨 씨 (각시 씨)		뻗어 나가던 뿌리가 지상에 비어져 나와 퍼진 모양을 본떠 '성씨(姓氏)'의 뜻을 나타낸 자.
气	기운 기		수증기의 모양을 본떠 '구름 기운'을 뜻한 자.
水	氵氺 물 수 (삼수변)		'물'의 흐름을 본뜬 자.
火	灬 불 화		타오르는 '불꽃'의 모양을 본뜬 자.
爪	爫 손톱 조		물건을 '긁어당기는' '손톱' 모양을 본뜬 자.

父	아 비 부				회초리(丨←丨)를 들고(乂←又) 아이들을 가르치고 이끌어가는 '아버지'를 뜻한 자.
爻	사 귈 효				점칠 때에 엇걸린 산가지가 나타내는 '수효', 또는 그 모양에서 '사귀다'의 뜻을 나타낸 자.
爿	조각널 장 (장수장변)				통나무를 두 쪽으로 쪼갠 것 중 왼쪽 것의 모양을 본떠 '조각널'을 뜻한 자.
片	조 각 편				통나무를 쪼갠 것 중 오른쪽 것의 모양을 본떠 '조각' 또는 '쪼개다'의 뜻이 된 자.
牙	어금니 아				'어금니'의 모양을 본뜬 자.
牛	소 우				'소'의 양뿔과 머리·어깨·꼬리 등의 모양을 본뜬 자.
犬	개 견 (개사슴록변)				앞발을 들고 짖어대는 '개'의 모양을 본뜬 자.
玄	검 을 현				작은(幺) 것이 공기에 가려져(亠) 그 빛이 '검게' 보이거나 '아득함'을 나타내어 된 자.
玉	구 슬 옥				구슬 세(三)개를 꿴(丨)모양을 본뜬 자. 후에, 王과 혼동을 피하기 위해 'ヽ'을 덧붙임.
瓜	오 이 과				덩굴(几)에 달린 고부랑한 '오이(厶)' 모양을 본뜬 자.
瓦	기 와 와				'기와' 모양을 본뜬 자.

甘	달 감				입안(ㅂ→口)의 혀끝(一)으로 '단맛'을 가려냄을 가리킨 자.
生	날 생				싹(屮=싹날 철)이 땅(一)을 뚫고 돋아나는 모양을 본떠 '나다'·'살다'의 뜻을 나타낸 자.
用	쓸 용				卜(점 복)과 中(맞힐 중)의 어울림. 점을 쳐 보아 맞으면 그 일에 힘을 '쓴다'는 뜻
田	밭 전				밭과 밭 사이에 사방으로 난 둑의 모양을 본떠 '밭'을 뜻하게 된 자.
疋	발 소 (필필)				발목에서 발끝까지의 모양을 본떠 '발'을 나타낸 자.
疒	병 들 녁 (병질안)				사람이 병상에서 팔을 늘어뜨리고 기댄 모양을 보여 '병듦'을 가리킨 자.
癶	걸 을 발 (필발머리)				두 발(彳·亍)을 벌리고 걸어가려는 모양에서 '걷다'·'가다'의 뜻이 된 자.
白	흰 백				해(日)의 빛(丿)이 '흼'을 가리킨 자.
皮	가죽 피				짐승의 가죽을 손(又)으로 벗겨 내는(皮) 모양을 본떠, 털 있는 '날가죽'을 뜻한 자.
皿	그릇 명				위가 넓고 받침이 있는 쟁반 모양을 본떠 '그릇'을 뜻한 자.
目	눈 목 (누운눈 목)				사람의 눈 모양을 본떠 '눈' 또는 '보다'의 뜻이 된 자.

矛	창	모	뾰족한 쇠를 긴 자루 끝에 박은 ‘세모진 창’의 모양을 본뜬 자.
矢	화살	시	‘화살’의 모양을 본뜬 자.
石	돌	석	언덕(厂) 아래에 굴러 떨어진 ‘돌덩이(口)’ 모양을 본뜬 자.
示	보일	시	제물을 차려 놓은 ‘제단’ 모양을 본떠, 그 제물을 신에게 ‘보임’을 나타낸 자.
禸	짐승 발자국	유	구부러져(冂) 동그랗게(厶) 난 ‘짐승의 발자국’ 모양을 본뜬 자.
禾	벼	화	볏대(木)에서 이삭이 패어 드리워진(丿) 모양을 본떠 ‘벼’의 뜻을 나타낸 자.
穴	구멍	혈	집(宀)으로 삼을 수 있도록 파헤쳐진(八) 굴 ‘구멍’을 뜻한 자.
立	설	립	땅(一)에서 바로 ‘선’ 사람(亠) 모양을 본뜬 자.
竹	대	죽	‘대’와 그 이파리 모양을 본뜬 자.
米	쌀	미	겉껍질이 까져(十) 나온 ‘쌀알들(㐅)’ 모양을 가리킨 자.
糸	실	사	‘가는 실’을 감은 실타래 모양을 본뜬 자.

缶	장 군 부			배가 불룩하고 아가리가 좁은 '질그릇(장군)' 모양을 본뜬 자.
网	罒 그 물 망			'그물'의 벼리(冂＝경계 경)와 그물코(爻) 모양을 본뜬 자.
羊	양 양			'양'의 두 뿔과 네 발 및 꼬리 등의 모양을 본뜬 자.
羽	깃 우			새의 긴 '깃' 또는 '날개' 모양을 본뜬 자.
老	耂 늙을 로			허리 굽은(七) '늙은이(耂＝毛＋人)'가 지팡이를 짚고 있는 모양을 나타낸 자.
而	말이을 이			'윗수염'을 본뜬 자. 수염 사이로 말이 나온다하여 문장을 '이을' 때의 어조사로 쓰인다.
耒	따 비 뢰 (쟁기뢰)			잡초(丯＝풀날 개)를 캐고 밭을 일구는 나무(木)로 된 연장의 하나의 '따비'를 뜻한 자.
耳	귀 이			'귀'의 모양을 본뜬 자.
聿	붓 율 (오직율)			'붓'을 잡고 손을 놀려(肀＝손 놀릴 섭) 글자 획(一)을 그음을 가리킨 자.
肉	月 고 기 육 (육달월)			근육 및 그 단면의 모양을 본떠 '살' 또는 '몸'의 일부를 뜻한 자.
臣	신 하 신			임금 앞에서 몸을 꿇고 엎드린 '신하'의 모양을 본뜬 자.

自	스스로 자			사람의 '코'를 본뜬 자. 코를 가리키며 자기를 나타낸 데서 '스스로'의 뜻으로도 쓰인다.
至	이를 지			一은 땅, 또는 나는 새 또는 화살. 새 또는 화살이 날아와 땅에 '이름'을 나타낸 자.
臼	절구 구 (확구)			확(口)에 쌀(一)이 든 모양을 본뜬 자.
舌	혀 설			입(口)안에서 방패(干) 같은 구실을 하는 '혀'를 나타낸 자.
舛	어겨질 천			오른발(夕←夂)과 왼발(ヰ)이 각각 다른 방향으로 '어겨져' 있음을 나타낸 자.
舟	배 주			통나무를 파서 만든 '쪽 배'의 모양을 본뜬 자.
艮	그칠 간 (머무를 간)			눈알(目)을 굴리고 상체를 돌리는(七) 데에도 한도가 있다 하여 '그치다'의 뜻이 된 자.
色	빛 색			사람(勹)의 마음 움직임이 무릎마디(巴)가 들어 맞듯이 얼굴 '빛'에 나타남을 뜻한 자.
艸	풀 초 (초두)			초목의 싹들(屮·屮)이 돋아 나오는 모양에서 '풀싹'의 뜻이 된 자.
虍	범의문채 호 (범호)			얼룩덜룩한 줄무늬가 진 호랑이 가죽의 모양을 본떠 그 '문채'를 나타낸 자.
虫	벌레 충			뱀이 사리고 있는 모양을 본뜬 자로, 널리 '벌레'의 뜻으로 쓰인다.

血	피	혈				그릇(皿=그릇 명)에 담긴 피(丿)를 뜻한 자.
行	다닐	행				사람들이 걸어다니는 (彳·示) '네거리'의 모양을 본뜬 자. 그 길을 '다닌다'는 뜻으로도 쓰인다.
衣	옷 ネ	의				사람들(衣←从)이 몸을 감싸 덮는(亠) '옷'을 뜻한 자.
襾	덮을	아				위에서 덮고(冂) 아래에서 받친(凵) 데에다 다시 뚜껑(一)으로 '덮는다'는 뜻으로 된 자.
見	볼	견				사람(儿)의 눈(目)으로 '본다'는 뜻을 된 자.
角	뿔	각				짐승의 '뿔' 모양을 본뜬 자.
言	말씀	엄				스스로 생각한 바를 곧바로 찔러서(二←辛=찌를 건) '말한다(口)'는 뜻으로 된 자.
谷	골	곡				산등성이가 갈라진 모양인 소 와 골짜기의 입구를 가리키는 口를 합쳐 '골짜기'를 뜻한 자.
豆	콩	두				'제기' 모양을 본뜬 자로, 콩꼬투리같이 생긴 그 모양에서 '콩'의 뜻으로 널리 쓰인다.
豕	돼지 시 (돝시)					'돼지'의 머리 및 등(一)·네발(彑)·꼬리(乀)의 모양을 본뜬 자.
豸	해태 치 (갖은돼지시)					'맹수'가 발을 모으고 등을 높이 세워 덤벼들려는 모양을 본뜬 자.

貝	조 개 패 (자개 패)	'조개' 모양을 본뜬 자. 조가비를 화폐로 사용했던 데서 '돈'이나 '재물'의 뜻으로 쓰인다.
赤	붉 을 적	큰 불이 타오르는 빛깔에서 '붉다'의 뜻이 된 자.
走	달아날 주	팔을 휘저으며(夭) 발(止←止)을 세게 내딛으며 '달아남'을 나타낸 자.
足	발 족	허벅다리 또는 슬개골(口)에서 발가락(止←止) 끝까지의 모양을 본떠 '발'을 뜻한다.
身	몸 신	아이 밴 여자의 불룩한 몸 모양을 본떠 '몸' 또는 '아이 배다'의 뜻이 된 자.
車	수 레 거	'수레'를 옆으로 본(원형은 ⊞)모양을 본뜬 자로, 그 '바퀴'의 뜻으로도 쓰인다.
辛	매 울 신	죄(辛 =죄 건)를 범한(一) 자 이마에 바늘로 자자했던 데서 '혹독하다'·'맵다'의 뜻이 된 자.
辰	별 진	조개가 껍데기를 벌려 움직이는 이른 봄에 전갈좌별이 나타난다 하여 '별'의 뜻이 된 자.
辶 쉬엄쉬엄갈착 (책받침)		조금 걷다간(彳←彳) 멈추곤(止←止)하며 간다하여 '쉬엄쉬엄 가다'의 뜻이 된 자.
阝 고 을 읍 (우부방)		일정한 경계(口) 안에 사람(巴←卩 =마디 절)들이 모여 사는 '고을' 또는 '읍'을 뜻한 자.
酉	술 유 (닭유)	'술' 병 모양을 본뜬 자. 酒(술 주)의 예자. 12지에서는 '닭'의 뜻으로 쓰인다.

釆	나눌 변 (분별할 변)	짐승의 발자국 모양을 본뜬 자로, 그 발자국으로 짐승을 알아 낸다는 데서 '분별하다'의 뜻.
里	마을 리	농토(田) 사이의 땅(土)에 사람이 거주함을 나타내어, 널리 '마을'의 뜻으로 쓰이게 된 자.
金	쇠 금	흙(土)에 덮여(亠) 있는 광석(丷)을 나타내어 '금'을 뜻한 자.
長	긴 장	수염과 머리카락이 긴 '노인'이 지팡이를 짚고 있는 모양에서 '길다'의 뜻이 된 자.
門	문(두짝) 문	두 짝 '문'의 모양을 본뜬 자.
阜	언덕 부 (좌부방)	흙이 겹겹이 쌓이고 덮쳐진 산의 단층 모양을 본떠 큰 '언덕'을 뜻한 자.
隶	밑 이	꼬리(尢←尾)를 붙잡고(彐=손우) 뒤쫓아간다는 데서 '미치다' 또는 '밑'의 뜻이 된 자.
隹	새 추	꽁지가 몽뚝하게 짧은 '새'의 모양을 본떠, 꽁지 짧은 새를 통틀어 일컬은 자.
雨	비 우	구름에서 빗방울이 떨어지는 모양을 본떠 '비' 또는 '비 오다'의 뜻이 된 자.
靑	푸를 청	붉은(丹)계 광물인 구리의 거죽에 산화작용으로 나타나는 (主←生) 녹이 '푸름'을 나타낸 자.
非	아니 비	새의 두 날개가 서로 반대 방향으로 펴짐을 나타내어 '어긋나다'·'아니다'의 뜻이 된 자.

34

面	낯	면			사람 머리(百=首)의 앞쪽 윤곽(口)을 나타내어 '얼굴'을 뜻한 자.
革	가죽	혁			짐승의 날가죽에서 털을 뽑고 있는 모양을 본떠, 털만 뽑아 낸 '가죽'을 뜻한 자.
韋	가죽	위			'다룬 가죽'을 본뜬 자. 또는, 성의 주위를 군인이 어긋 디디며 다닌 발자국 모양을 본뜬 자.
韭	부추	구			땅(一) 위에 잎과 줄기가 여러 갈래(非)로 뻗쳐 돋아 나온 '부추'의 모양을 본뜬 자.
音	소리	음			소리에 마디가 있음을 나타내어 言의 아랫부분 口에 한 획(一)을 더 그어 '소리'를 가리킨 자.
頁	머리	혈			사람(儿)의 목에서 '머리(百=首)' 끝까지의 모양을 본뜬 자.
風	바람	풍			벌레는 기후에 민감하다 하여 바람의 현상을 나타내는 凡밑에 虫을 붙여 '바람'을 뜻한 자.
飛	날	비			새가 두 날개를 펴고 하늘 '높이' '나는' 모양을 본뜬 자.
食	밥 식 (먹을 식)	식			밥(自=밥 고소할 흡)을 모아(스=모을 집) 담은 모양을 본떠 '밥' 또는 '먹다'의 뜻이 된 자.
首	머리	수			털(巛)난 '머리(百)' 모양을 본뜬 자. 머리는 몸의 맨 위에 있으므로 '우두머리'로 쓰인다.
香	향기	향			쌀(禾) 밥이 입맛(曰)을 돋구는 고소한 냄새를 풍긴다는 데서 '향기롭다'의 뜻이 된 자.

馬	말 마			'말'의 머리·갈기와 꼬리(馬)·네 굽(灬) 등의 모양을 본뜬 자.
骨	뼈 골			살(月←肉)이 발라 내진(冎=살 발라 낼 과) '뼈'를 뜻하여 된 자.
高	높을 고			성(冋=성곽 경) 위에 높이 치솟은 망루(亠)의 모양을 본떠 '높다'의 뜻을 나타낸 자.
髟	머리 늘어질 표 (터럭발)			긴(镸←長) 머리카락(彡)이 '늘어짐'을 나타낸 자.
鬥	싸움 두			두 사람이 주먹을 불끈 잡아(=잡을 국)
鬯	활 집 창 (술창)			'활집'을 본뜬 자. 또는, 그릇(凵)에 기장 쌀(←米)로 담근 '술'을 국자(匕)로 푸는 모양)
鬲	오지병 격			세 개의 '다리가 굽은 큰 솥' 또는 '오지 병'의 모양을 본뜬 자.
鬼	귀신 귀			죽은(甶=귀신머리 불) 사람(儿)의 영혼이 삿되게(厶) 사람을 해치는 '구신'을 뜻한 자.
魚	고기 어			'물고기'의 머리(⺈)·몸통(田)·지느러미(灬)의 모양을 본뜬 자.
鳥	새 조			꽁지가 긴 '새'의 모양을 본뜬 자(隹자 참조).
鹵	소금밭 로			鹵(西의 예자)자에 ⺀(소금 모양)을 어울러, 중국 서쪽에서 나는 '돌소금밭'을 나타낸 자.

鹿	사 슴 록	‘사슴’의 뿔 및 머리(스)·몸통(凵)·네 발(比)의 모양을 본뜬 자.
麥	보 리 맥	‘보리’의 이삭(來=보리 이삭의 모양⇨人부)과 뿌리(夊) 모양을 나타내어 된 자.
麻	삼 마	집(广)에서 삼실(=삼실 파)의 가림을 뜻하여 된 자인데, ‘삼’ 자체를 뜻하게 되었다.
黃	누 를 황	炗(光의 옛자)과 田을 어울러, 땅(田)의 빛깔(光)이 ‘누름’을 나타낸 자.
黍	기 장 서	물(氺=水)을 넣어(入) 술을 만드는 데에 가장 좋은 볏과(禾)의 ‘기장’을 뜻한 자.
黑	검 을 흑	볼땔 때 연기(灬←炎)가 창(囧) 사이로 빠져 나가면서 그을어진 검이 ‘검다’의 뜻.
黹	바 느 질 치	실로 펜 바늘로 ‘수놓은’ 모양을 본뜬 자. 수 놓는다는 데서 ‘바느질’의 뜻으로도 쓰인다.
黽	맹 꽁 이 맹	큰 두 눈에 배가 불룩 나온 ‘맹꽁이’의 모양을 본뜬 자.
鼎	솥 정	‘세 갈래’의 발이 달린 ‘솥’의 모양을 본뜬 자.
鼓	북 고	악기를 세워(壴=악기 세울 주) 나무채(支=가지 지)로 치는 ‘북’을 뜻하여 된 자.
鼠	쥐 서	‘쥐’의 이빨(臼)·배 및 네 발(鼠)·꼬리(鼡) 등의 모양을 본뜬 자.

37

鼻	코 비		'코'의 모양을 본뜬 자(自)에 '호흡을 시켜 준다'는 뜻의 畀(줄비)를 받쳐 '코'를 뜻한 자.
齊	가지런할 제		벼나 보리의 이삭들이 나란히 팬 모양을 본떠 '가지런함'을 나타낸 자.
齒	이 치		잇몸에 '이'가 아래위로 나란히 박힌(止) 모양(齒)을 나타낸 자.
龍	용 룡		머리를 치켜 세우고(立) 몸뚱이(月)를 꿈틀거리며 오르는 (㔾←⻖←飛) '용'을 나타낸 자.
龜	거북이 귀		'거북'이 등(囗) 밑으로 머리(⺈)와 꼬리(乚)를 내놓고 네 발(彐)로 기어가는 모양을 본뜬 자.
龠	피리 약		'피리'의 여러 구멍(吅 =많은 소리 령)에서 많은 소리가 한데 뭉쳐(侖) '조화됨'을 뜻한 자.

四字成語

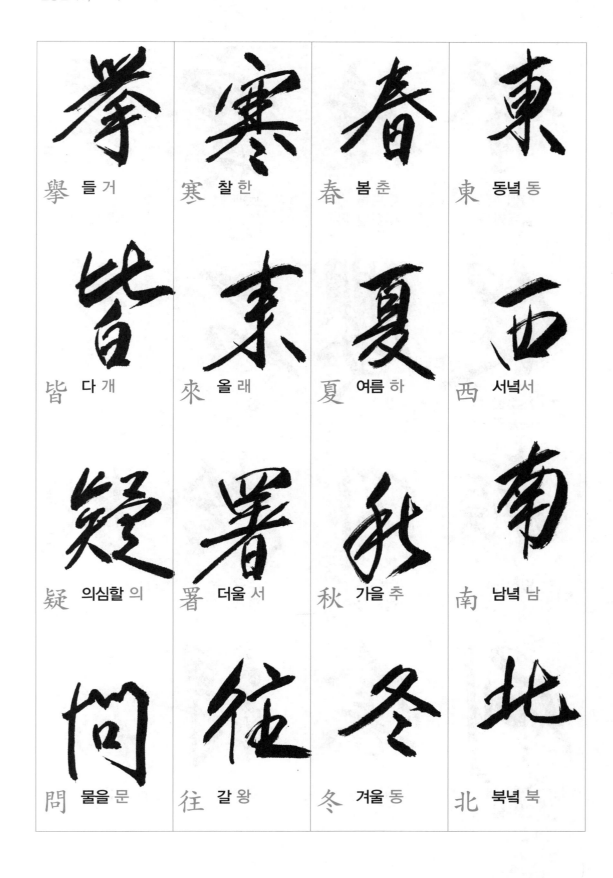

舉 들 거

皆 다 개

疑 의심할 의

問 물을 문

寒 찰 한

來 올 래

署 더울 서

往 갈 왕

春 봄 춘

夏 여름 하

秋 가을 추

冬 겨울 동

東 동녘 동

西 서녘 서

南 남녘 남

北 북녘 북

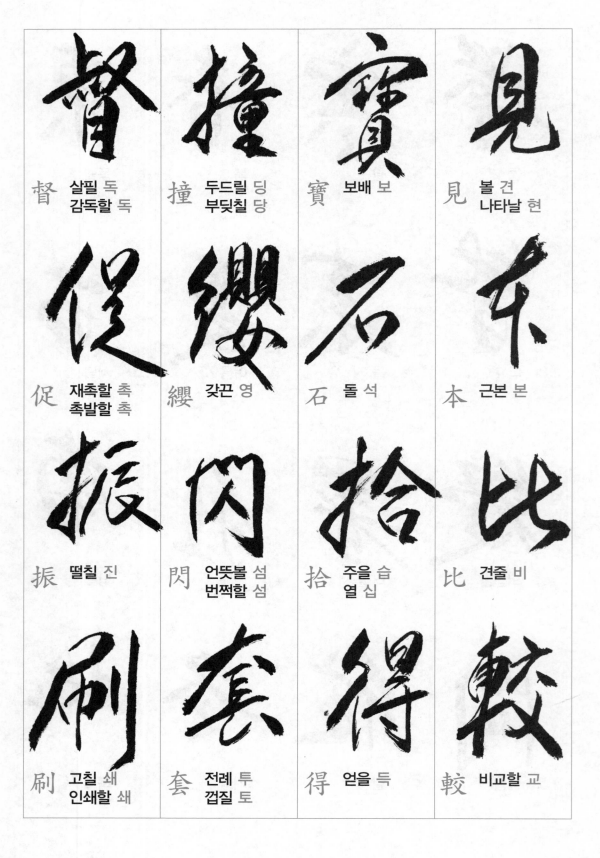

督 살필 독
　 감독할 독

撞 두드릴 딩
　 부딪칠 당

寶 보배 보

見 볼 견
　 나타날 현

促 재촉할 촉
　 촉발할 촉

纓 갖끈 영

石 돌 석

本 근본 본

振 떨칠 진

閃 언뜻볼 섬
　 번쩍할 섬

拾 주을 습
　 열 십

比 견줄 비

刷 고칠 쇄
　 인쇄할 쇄

套 전례 투
　 껍질 토

得 얻을 득

較 비교할 교

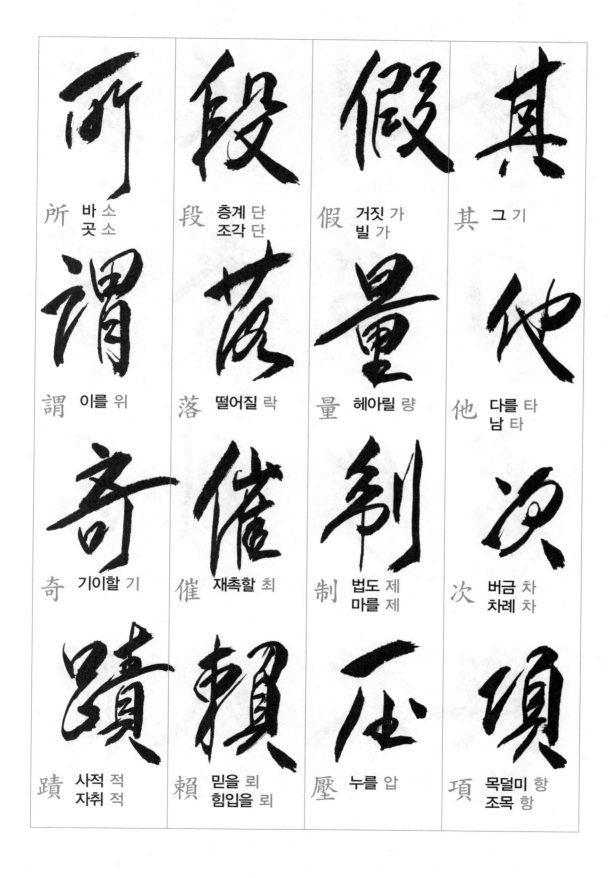

所	바 소 곳 소	段	층계 단 조각 단	假	거짓 가 빌 가	其	그 기
謂	이를 위	落	떨어질 락	量	헤아릴 량	他	다를 타 남 타
奇	기이할 기	催	재촉할 최	制	법도 제 마를 제	次	버금 차 차례 차
蹟	사적 적 자취 적	賴	믿을 뢰 힘입을 뢰	壓	누를 압	項	목덜미 항 조목 항

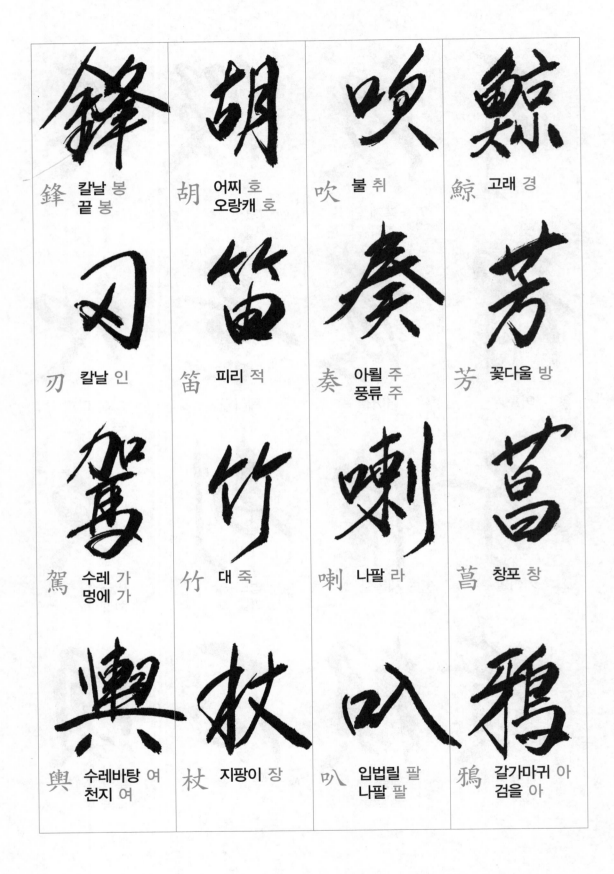

鋒 칼날 봉
　　끝 봉

胡 어찌 호
　　오랑캐 호

吹 불 취

鯨 고래 경

刃 칼날 인

笛 피리 적

奏 아뢸 주
　　풍류 주

芳 꽃다울 방

駕 수레 가
　　멍에 가

竹 대 죽

喇 나팔 라

菖 창포 창

輿 수레바탕 여
　　천지 여

杖 지팡이 장

叭 입법릴 팔
　　나팔 팔

鴉 갈가마귀 아
　　검을 아

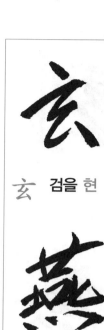

玄 검을 현

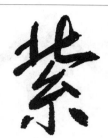

紫 자주빛 자

鋤 호미 서

棍 곤장 곤

燕 제비 연

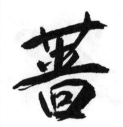

薔 장미 장

罐 물동이 관
양철통 관

棒 몽둥이 봉

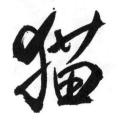

太 클 태

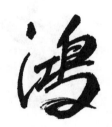

鴻 기러기 홍
클 홍

茫 물질편할 망
막연할 망

鞍 안장 안

猫 고양이 묘

雁 기러기 안

匣 궤 갑

裝 행장 장

槿 무궁화 근

芭 파초 파

禽 새 금

馴 길들일 순

蝸 달팽이 와

莖 줄기 경

獸 짐승 수

鹿 사슴 록

慈 사랑 자

茂 무성할 무

狩 사냥 수
순행할 수

蜂 벌 봉

櫻 앵두 앵

蔭 덮을 음
그늘 음

獵 사냥 렵

蝶 나비 접

46

杜 막을 두

鴛 원앙 원

膏 기름질 고

胃 밥통 위

鵑 두견새 견

鴦 원앙 앙

懷 생각할 회
품을 회

濯 빨 탁

鸚 앵무새 앵

鳳 새 봉
봉황 봉

羞 부끄러울 수
음식 수

襤 옷해질 람

鵡 앵무새 무

凰 암봉황새 황

裳 치마 상

吐 토할 토

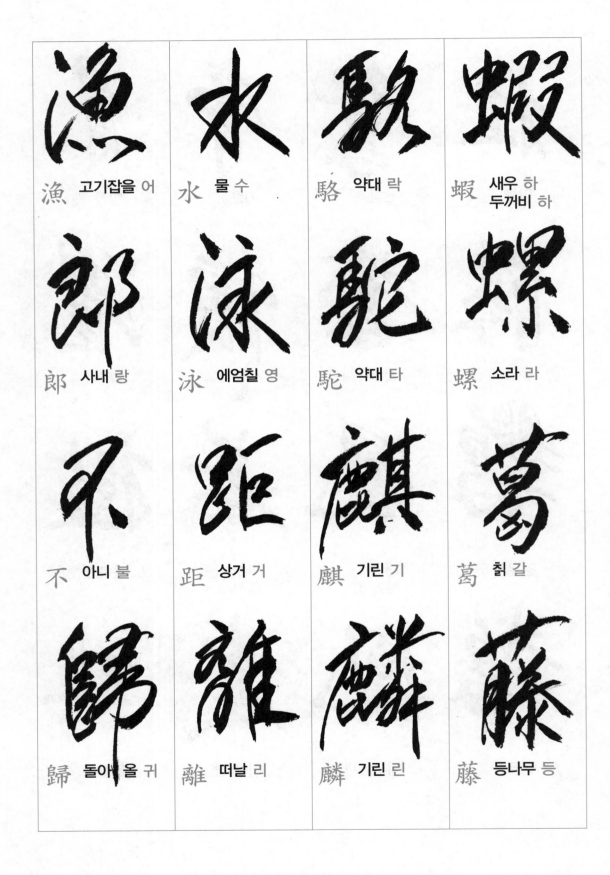

漁 고기잡을 어

水 물 수

駱 약대 락

蝦 새우 하
두꺼비 하

郎 사내 랑

泳 에엄칠 영

駝 약대 타

螺 소라 라

不 아니 불

距 상거 거

麒 기린 기

葛 칡 갈

歸 돌아올 귀

離 떠날 리

麟 기린 린

藤 등나무 등

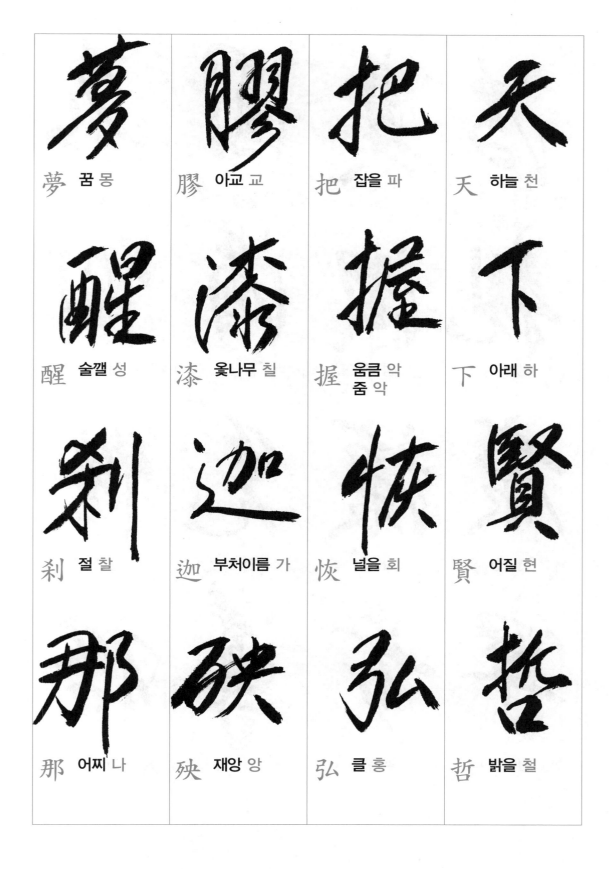

夢 꿈 몽

膠 아교 교

把 잡을 파

天 하늘 천

醒 술깰 성

漆 옻나무 칠

握 움큼 악
줌 악

下 아래 하

刹 절 찰

迦 부처이름 가

恢 넓을 회

賢 어질 현

那 어찌 나

殃 재앙 앙

弘 클 홍

哲 밝을 철

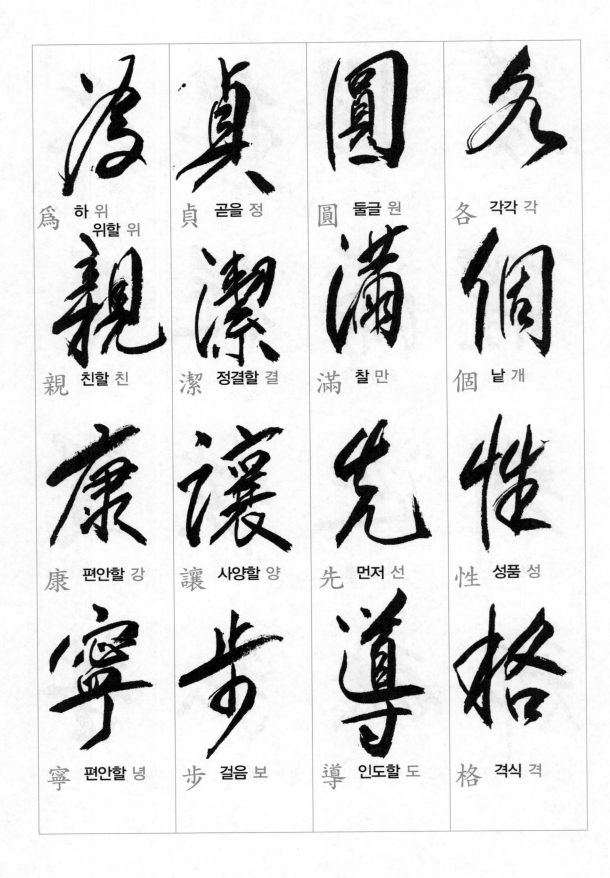

爲 하 위
위할 위

貞 곧을 정

圓 둥글 원

各 각각 각

親 친할 친

潔 정결할 결

滿 찰 만

個 낱 개

康 편안할 강

讓 사양할 양

先 먼저 선

性 성품 성

寧 편안할 녕

步 걸음 보

導 인도할 도

格 격식 격

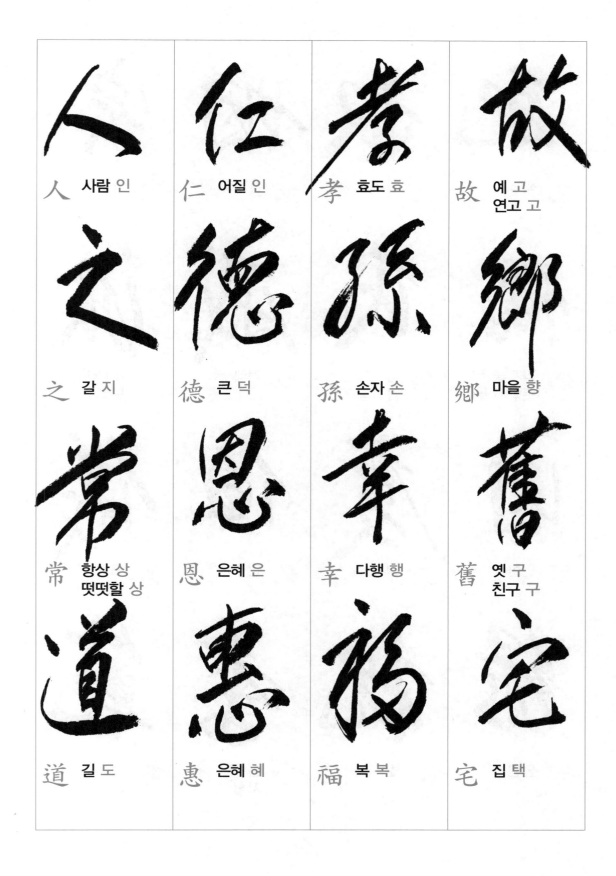

人 사람 인

仁 어질 인

孝 효도 효

故 예 고
故 연고 고

之 갈 지

德 큰 덕

孫 손자 손

鄕 마을 향

常 항상 상
常 떳떳할 상

恩 은혜 은

幸 다행 행

舊 옛 구
舊 친구 구

道 길 도

惠 은혜 혜

福 복 복

宅 집 택

配 짝 배

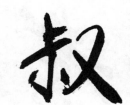

叔 아재비 숙

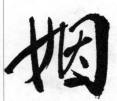

姻 혼인할 인

宗 마루 종

偶 짝지을 우
뜻밖에 우

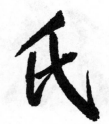

氏 성 씨
땅이름 지

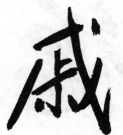

戚 겨레 척

派 물갈래 파
보낼 파

因 인할 인

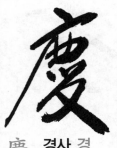

慶 경사 경

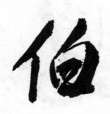

伯 맏 백

儀 모양 의
법도 의

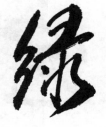

緣 인연 연

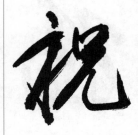

祝 빌 축

季 끝 계
사철 계

範 법 범

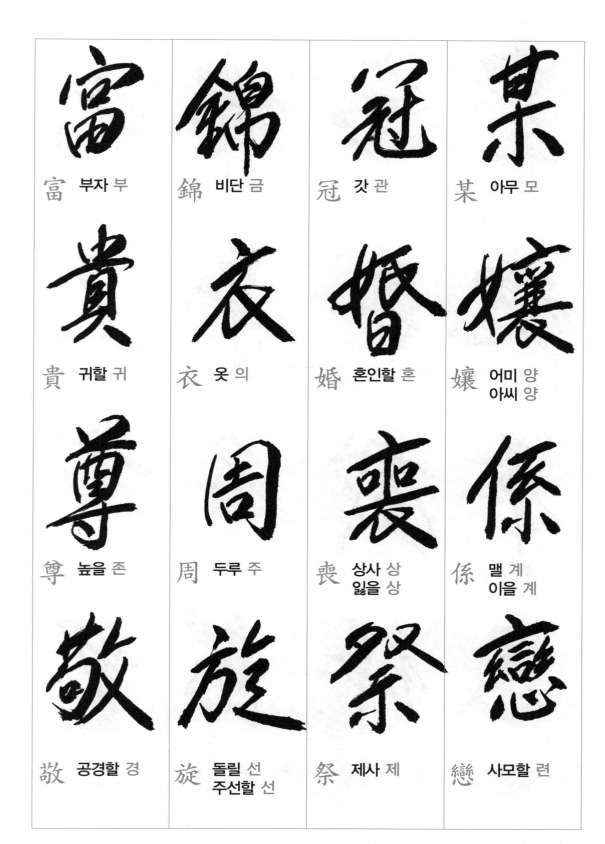

富 부자 부

錦 비단 금

冠 갓 관

某 아무 모

貴 귀할 귀

衣 옷 의

婚 혼인할 혼

孃 어미 양
아씨 양

尊 높을 존

周 두루 주

喪 상사 상
잃을 상

係 맬 계
이을 계

敬 공경할 경

旋 돌릴 선
주선할 선

祭 제사 제

戀 사모할 련

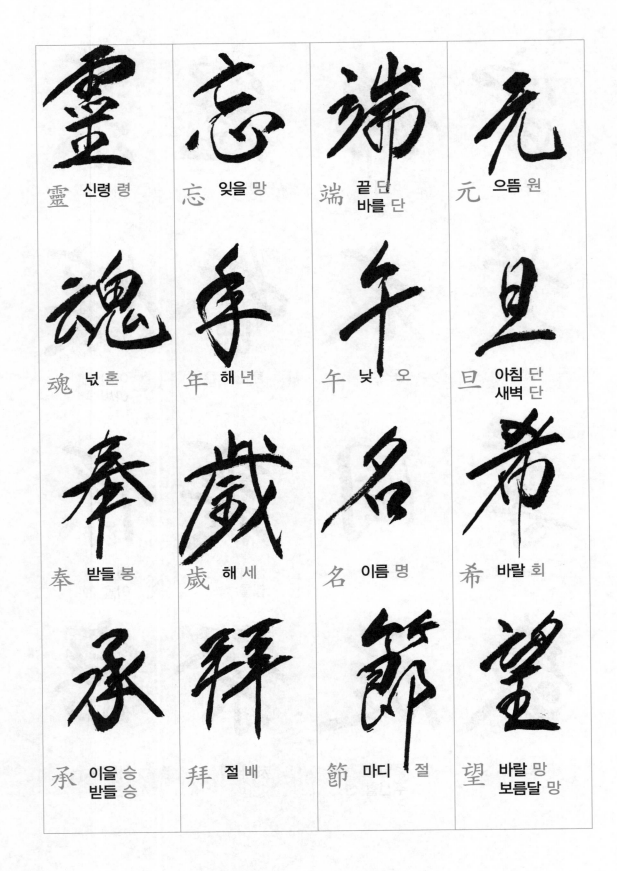

靈 신령 령

忘 잊을 망

端 끝 단
　 바를 단

元 으뜸 원

魂 넋 혼

年 해 년

午 낮 오

旦 아침 단
　 새벽 단

奉 받들 봉

歲 해 세

名 이름 명

希 바랄 희

承 이을 승
　 받들 승

拜 절 배

節 마디 절

望 바랄 망
　 보름달 망

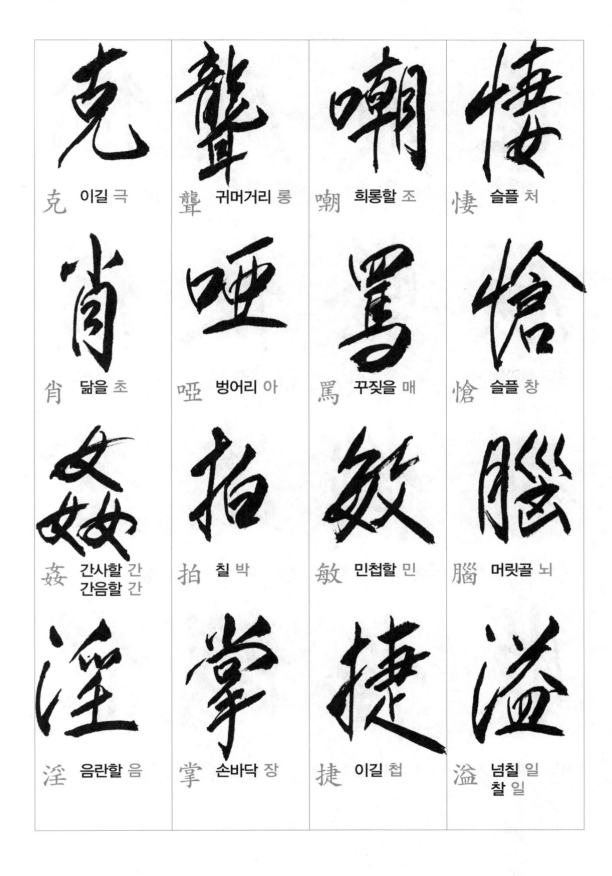

克 이길 극

聾 귀머거리 롱

嘲 희롱할 조

悽 슬플 처

肖 닮을 초

啞 벙어리 아

罵 꾸짖을 매

愴 슬플 창

姦 간사할 간
　　간음할 간

拍 칠 박

敏 민첩할 민

腦 머릿골 뇌

淫 음란할 음

掌 손바닥 장

捷 이길 첩

溢 넘칠 일
　　찰 일

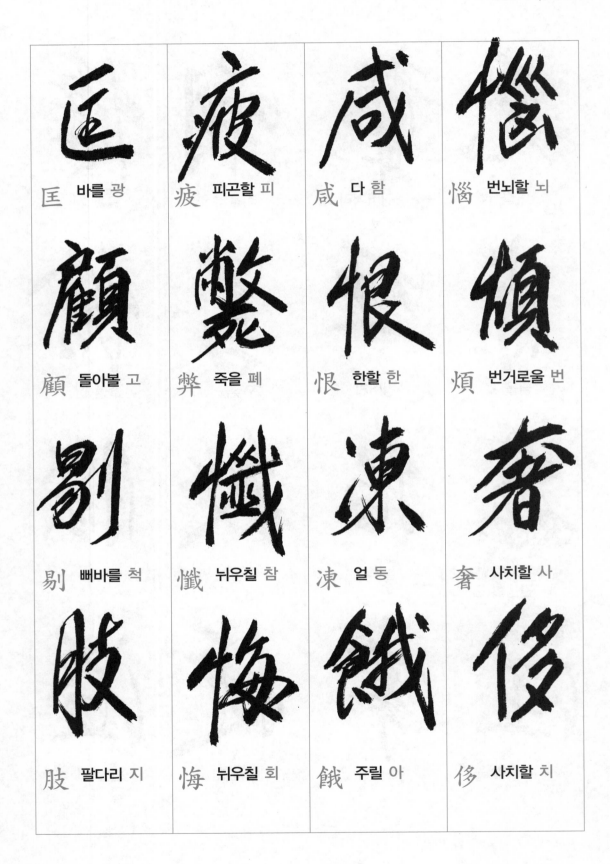

匡 바를 광

疲 피곤할 피

咸 다 함

惱 번뇌할 뇌

顧 돌아볼 고

斃 죽을 폐

恨 한할 한

煩 번거로울 번

剔 뼈바를 척

懺 뉘우칠 참

凍 얼 동

奢 사치할 사

肢 팔다리 지

悔 뉘우칠 회

餓 주릴 아

侈 사치할 치

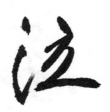

泣 울읍

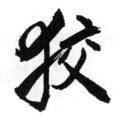

狡 간교할 교

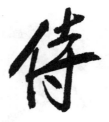

侍 모실 시

浩 넓을 호

哭 울곡

猾 교활할 활

婢 계집종 비

蕩 넓고클 탕
 방탕할 탕

嗚 탄식할 오

尤 더욱 우
 탓할 우

疱 부줏간 포
 부엌 포

伶 영리할 령
 악공 령

咽 목멜 열
 삼킬 연
 목구멍 인

懲 징계할 징

廚 부엌 주

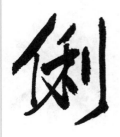

俐 영리할 리

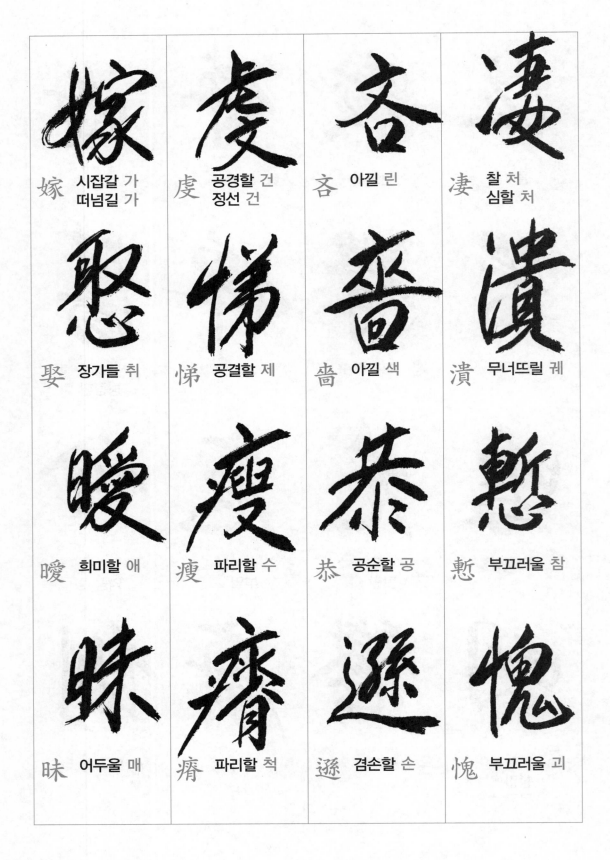

嫁 시집갈 가 / 떠넘길 가

虔 공경할 건 / 정선 건

吝 아낄 린

凄 찰 처 / 심할 처

娶 장가들 취

悌 공결할 제

嗇 아낄 색

潰 무너뜨릴 궤

曖 희미할 애

瘦 파리할 수

恭 공순할 공

慙 부끄러울 참

昧 어두울 매

瘠 파리할 척

遜 겸손할 손

愧 부끄러울 괴

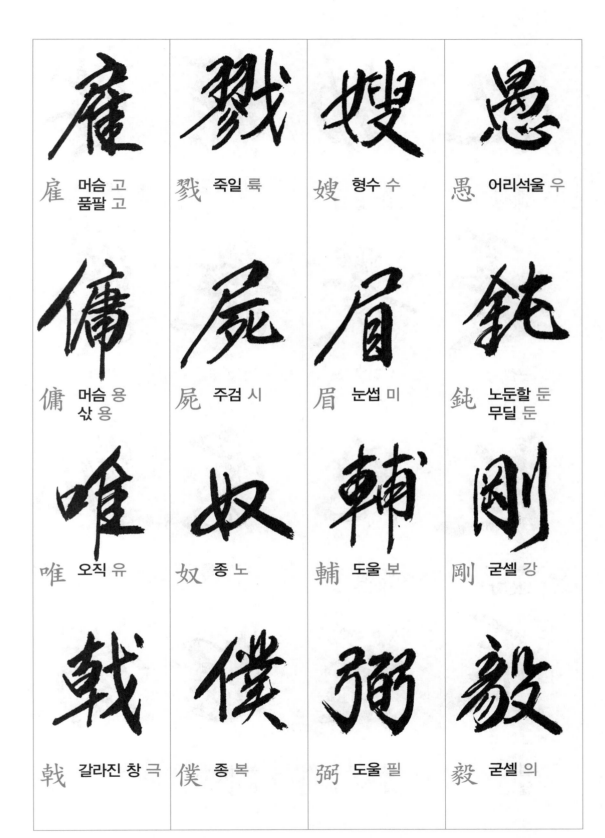

雇 머슴 고
　품팔 고

勠 죽일 륙

嫂 형수 수

愚 어리석울 우

傭 머슴 용
　삯 용

屍 주검 시

眉 눈썹 미

鈍 노둔할 둔
　무딜 둔

唯 오직 유

奴 종 노

輔 도울 보

剛 굳셀 강

戟 갈라진 창 극

僕 종 복

弼 도울 필

毅 굳셀 의

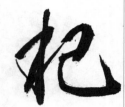

杞 산버들 기
 개버들 기

劫 겁 겁
 겁탈할 겁

慷 강개할 강

娑 세상 사

憂 근심 우

畏 두려울 외

慨 분할 개

婆 할머니 파

誕 속일 탄
 탄생할 탄

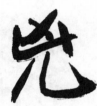

兇 흉할 흉
 사나울 흉

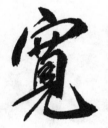

寬 너그러울 관

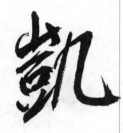

凱 싸움이긴 풍류
 개

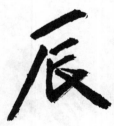

辰 별 진
 날 신

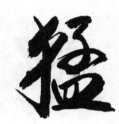

猛 날랠 맹
 사나울 맹

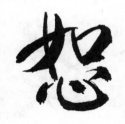

恕 용서할 서
 어질 서

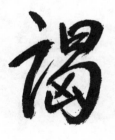

謁 아뢸 알

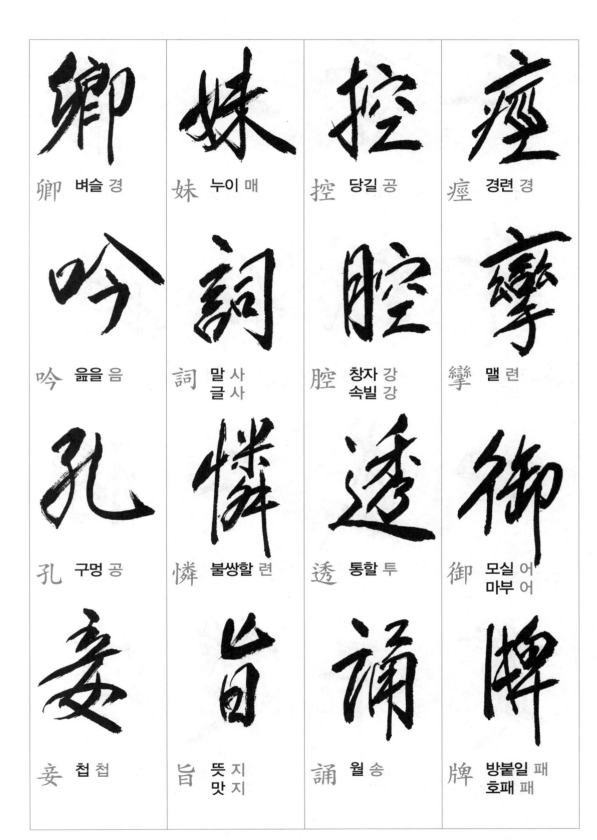

卿 벼슬 경	妹 누이 매	控 당길 공	痙 경련 경
吟 읊을 음	詞 말 사 / 글 사	腔 창자 강 / 속빌 강	攣 맬 련
孔 구멍 공	憐 불쌍할 련	透 통할 투	御 모실 어 / 마부 어
妾 첩 첩	旨 뜻 지 / 맛 지	誦 욀 송	牌 방붙일 패 / 호패 패

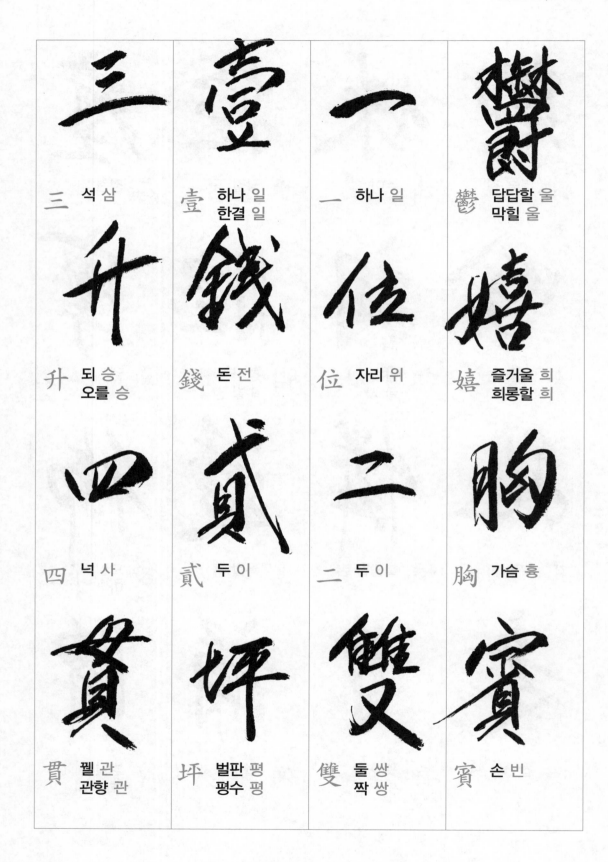

三 석삼

升 되승
오를 승

四 넉사

貫 꿸관
관향 관

壹 하나일
한결 일

錢 돈전

貳 두이

坪 벌판평
평수 평

一 하나일

位 자리위

二 두이

雙 둘쌍
짝 쌍

鬱 답답할울
막힐 울

嬉 즐거울희
희롱할 희

胸 가슴흉

賓 손빈

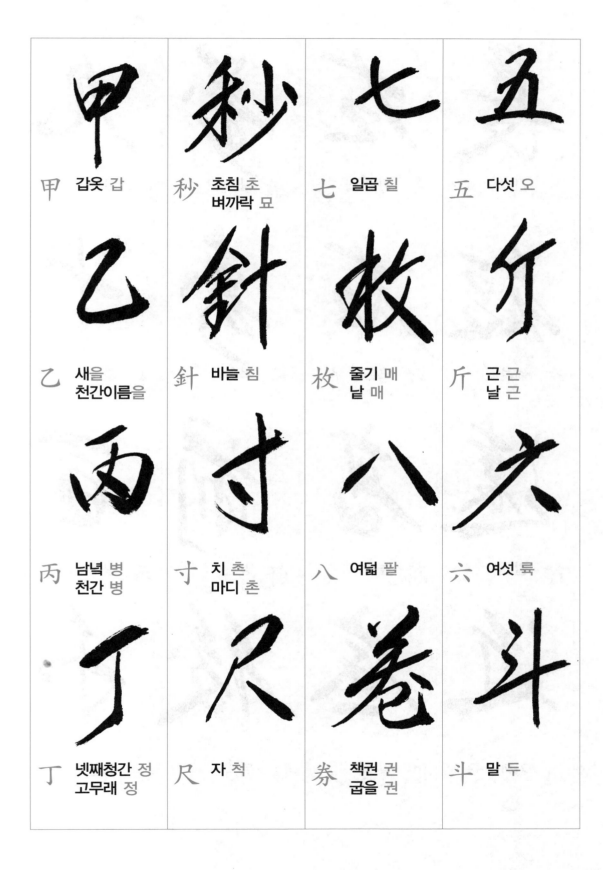

甲　갑옷 갑

乙　새을
　　천간이름을

丙　남녘 병
　　천간 병

丁　넷째청간 정
　　고무래 정

秒　초침 초
　　벼까락 묘

針　바늘 침

寸　치 촌
　　마디 촌

尺　자 척

七　일곱 칠

枚　줄기 매
　　낱 매

八　여덟 팔

券　책권 권
　　굽을 권

五　다섯 오

斤　근 근
　　날 근

六　여섯 륙

斗　말 두

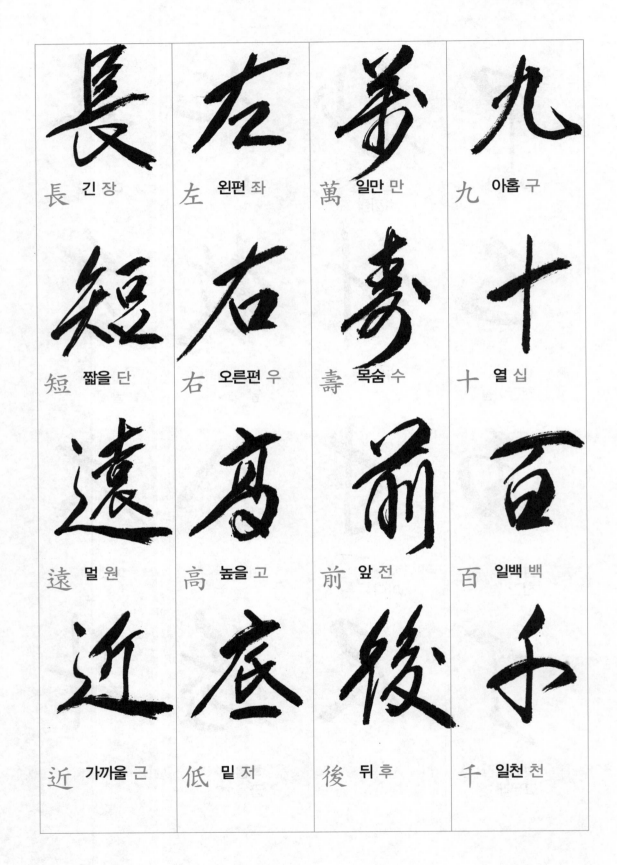

長 긴 장

左 왼편 좌

萬 일만 만

九 아홉 구

短 짧을 단

右 오른편 우

壽 목숨 수

十 열 십

遠 멀 원

高 높을 고

前 앞 전

百 일백 백

近 가까울 근

低 밑 저

後 뒤 후

千 일천 천

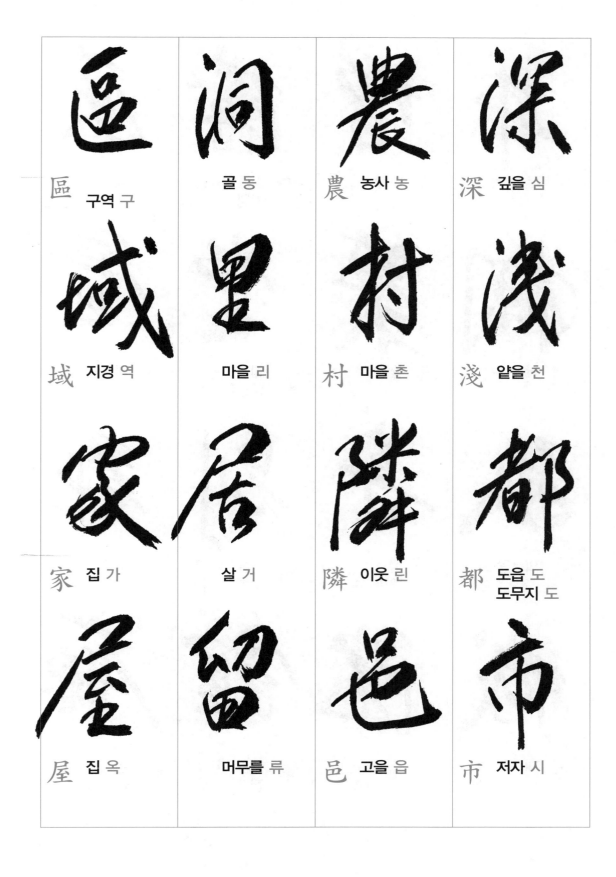

區 구역 구

域 지경 역

家 집 가

屋 집 옥

골 동

里 마을 리

居 살 거

留 머무를 류

農 농사 농

村 마을 촌

隣 이웃 린

邑 고을 읍

深 깊을 심

淺 얕을 천

都 도읍 도
도무지 도

市 저자 시

井 우물 정

欄 난간 란

孤 외로울 고

城 재 성

增 더할 증

築 쌓을 축

寺 절 사
　 내관 시

院 집 원

講 강론할 강
　 익힐 강

堂 집 당
　 당당할 당

別 나눌 별
　 분별할 별

館 객사 관
　 집 관

灰 재 회

壁 바람벽 벽

郡 고을 군

廳 관청 청
　 대청 청

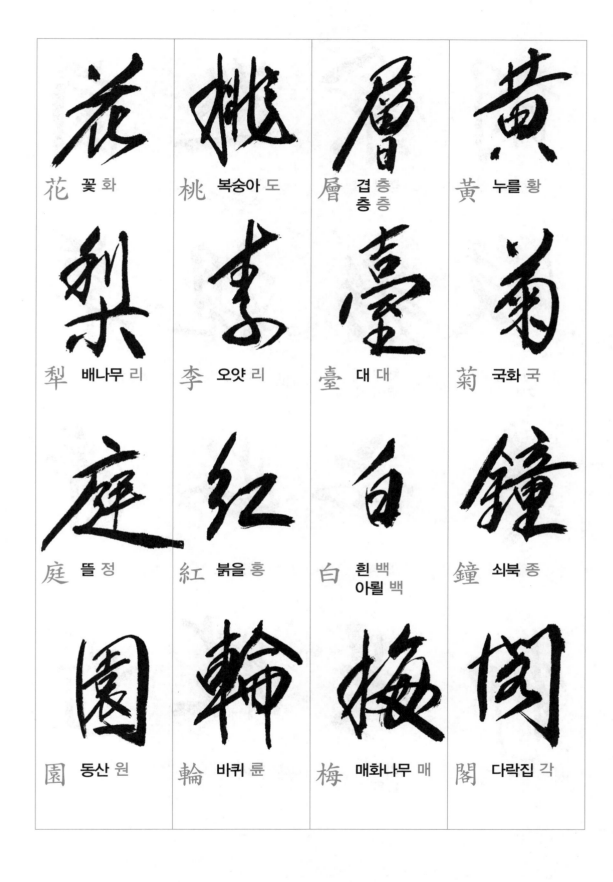

花 꽃 화

梨 배나무 리

庭 뜰 정

園 동산 원

桃 복숭아 도

李 오얏 리

紅 붉을 홍

輪 바퀴 륜

層 겹 층 층

臺 대 대

白 흰 백
아뢸 백

梅 매화나무 매

黃 누를 황

菊 국화 국

鐘 쇠북 종

閣 다락집 각

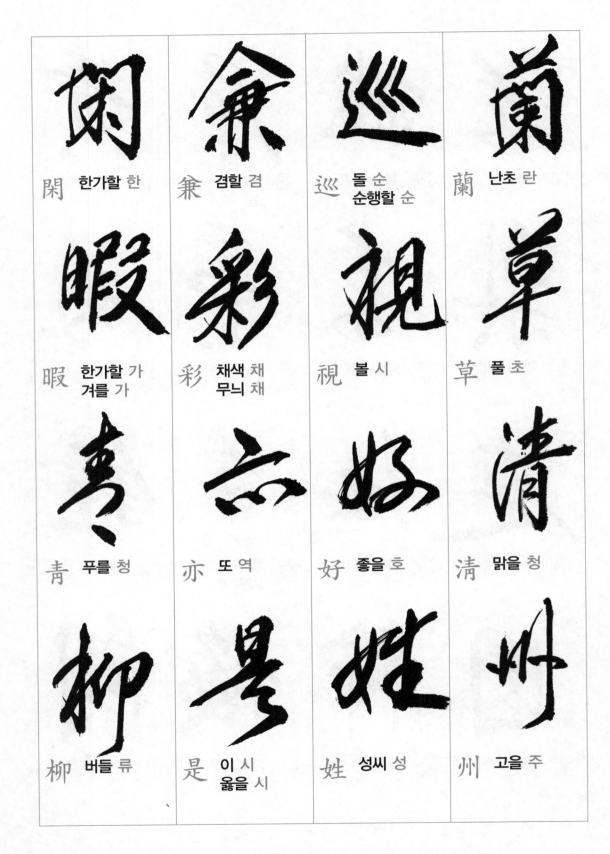

閑 한가할 한

兼 겸할 겸

巡 돌 순
순행할 순

蘭 난초 란

暇 한가할 가
겨를 가

彩 채색 채
무늬 채

視 볼 시

草 풀 초

靑 푸를 청

亦 또 역

好 좋을 호

淸 맑을 청

柳 버들 류

是 이 시
옳을 시

姓 성씨 성

州 고을 주

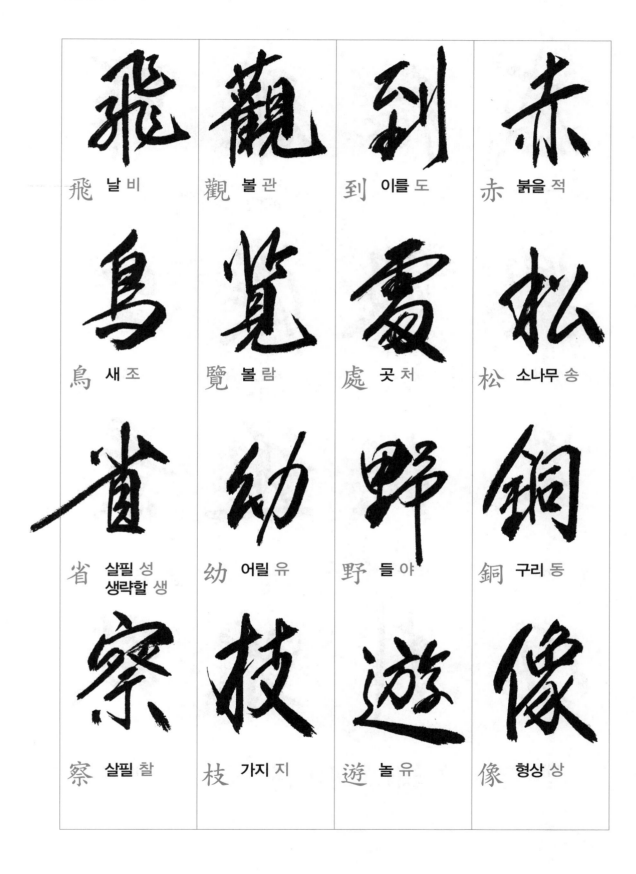

飛 날비

觀 볼관

到 이를 도

赤 붉을 적

鳥 새조

覽 볼람

處 곳 처

松 소나무 송

省 살필 성
생략할 생

幼 어릴 유

野 들 야

銅 구리 동

察 살필 찰

枝 가지 지

遊 놀 유

像 형상 상

感 느낄 감

興 일어날 흥

異 다를 이

風 바람 풍

征 칠 정

服 옷 복
입을 복

淳 순수할 순

朴 진실할 박
등걸 박

雅 바를 아
떳떳할 아

淡 물맑을 담
싱거울 담

趣 뜻 취

味 맛 미

昨 어제 작

今 이제 금

景 빛 경
경치 경

致 이를 치

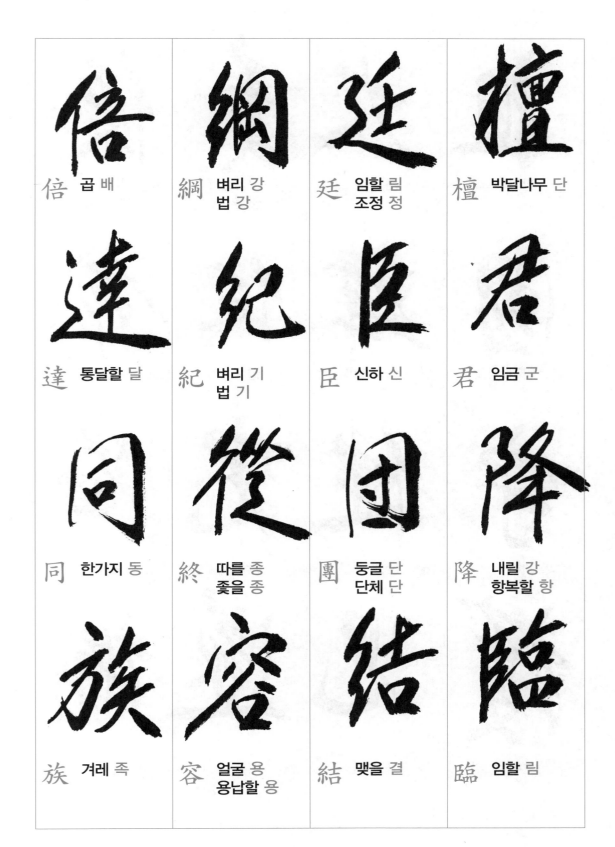

倍 곱 배

綱 벼리 강
법 강

廷 임할 림
조정 정

檀 박달나무 단

達 통달할 달

紀 벼리 기
법 기

臣 신하 신

君 임금 군

同 한가지 동

從 따를 종
좇을 종

團 둥글 단
단체 단

降 내릴 강
항복할 항

族 겨레 족

容 얼굴 용
용납할 용

結 맺을 결

臨 임할 림

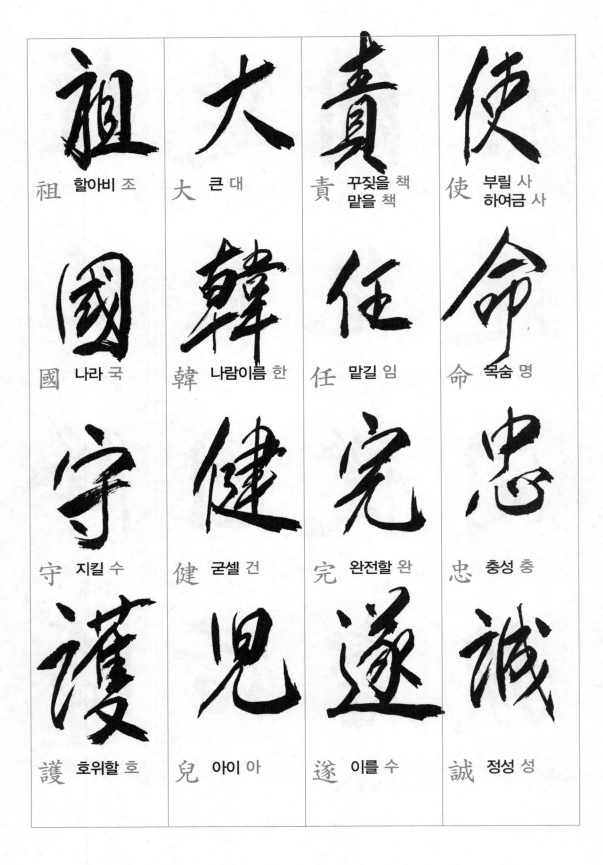

祖 할아비 조	大 큰 대	責 꾸짖을 책 맡을 책	使 부릴 사 하여금 사
國 나라 국	韓 나람이름 한	任 맡길 임	命 목숨 명
守 지킬 수	健 굳셀 건	完 완전할 완	忠 충성 충
護 호위할 호	兒 아이 아	遂 이룰 수	誠 정성 성

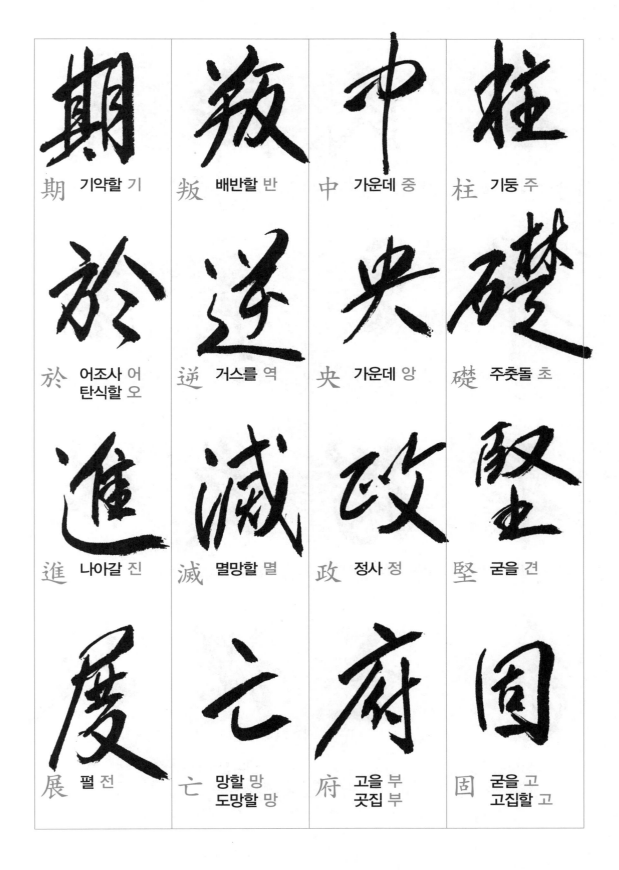

期 기약할 기	叛 배반할 반	中 가운데 중	柱 기둥 주
於 어조사 어 / 탄식할 오	逆 거스를 역	央 가운데 앙	礎 주춧돌 초
進 나아갈 진	滅 멸망할 멸	政 정사 정	堅 굳을 견
展 펼 전	亡 망할 망 / 도망할 망	府 고을 부 / 곳집 부	固 굳을 고 / 고집할 고

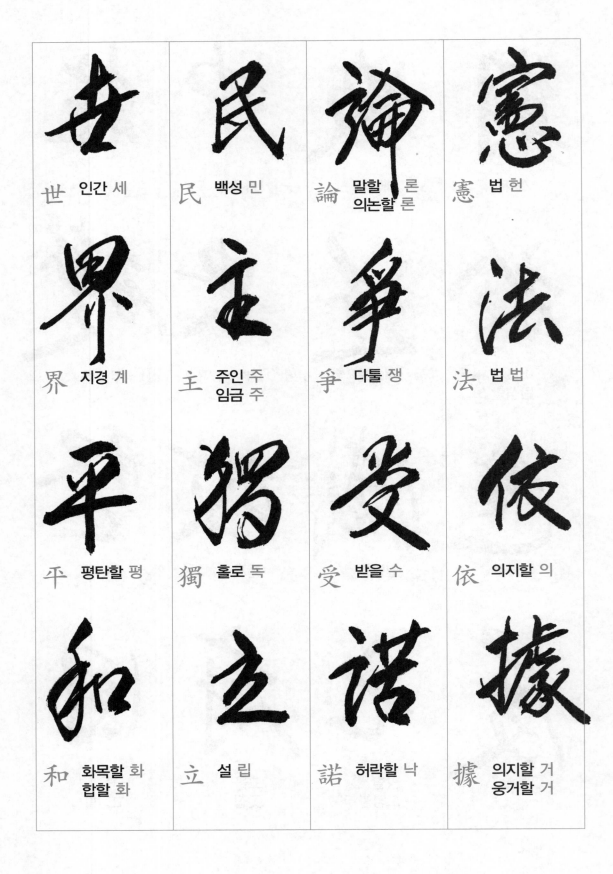

世 인간 세

界 지경 계

平 평탄할 평

和 화목할 화
　 합할 화

民 백성 민

主 주인 주
　 임금 주

獨 홀로 독

立 설 립

論 말할 론
　 의논할 론

爭 다툴 쟁

受 받을 수

諾 허락할 낙

憲 법 헌

法 법 법

依 의지할 의

據 의지할 거
　 웅거할 거

后 　왕비 후
　　임금 후

稷 　사직 직
　　곡신 직

嗣 　이을 사
　　자손 사

裔 　후손 예

宇 　집 우

宙 　집 주

堯 　요임금 요
　　높을 요

舜 　순임금 순
　　무궁화 순

協 　협력할 협
　　도울 협

助 　도울 조

隆 　성할 룡

盛 　성할 성

均 　고를 균

等 　무리 등
　　등급 등

社 　모일 사
　　단체 사

會 　모을 회

俚 속될 리

詔 조서 조
가르칠 조

彷 방황할 방
비슷할 방

衡 저울 형

諺 상말 언

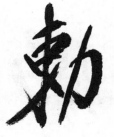

勅 칙령 칙

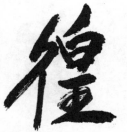

徨 방황할 황

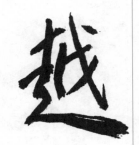

越 넘을 월

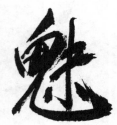

魅 도깨비 매

玩 희롱할 완
보배 완

桀 찢을 걸
왕이름 걸

縣 매달릴 현
고을 현

惑 미혹할 혹

巷 거리 항

紂 말고삐 주
왕이름 주

塾 글방 숙

執 잡을 집

特 특별할 특

爵 벼슬 작

殷 융성할 은

務 힘쓸 무

殊 다를 수
죽을 수

昭 밝을 소
소명할 소

衷 가운데 충
정성 충

監 볼 감
감독할 감

權 권세 권

魁 으뜸 괴
괴수 괴

衙 마을 아

査 조사할 사

利 이로울 리

皇 임금 황

邸 사처 저

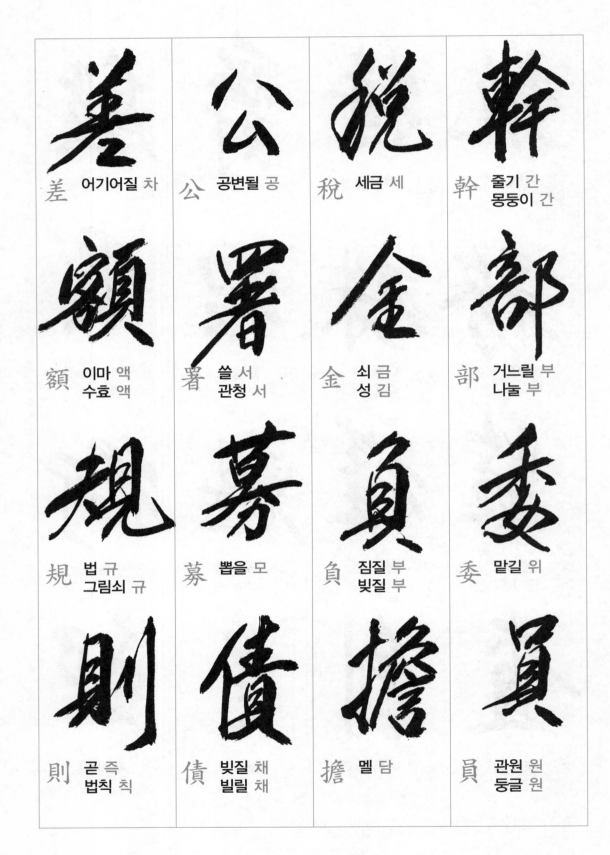

差 어기어질 차

公 공변될 공

稅 세금 세

幹 줄기 간
몽둥이 간

額 이마 액
수효 액

署 쓸 서
관청 서

金 쇠 금
성 김

部 거느릴 부
나눌 부

規 법 규
그림쇠 규

募 뽑을 모

負 짐질 부
빚질 부

委 맡길 위

則 곧 즉
법칙 칙

債 빚질 채
빌릴 채

擔 멜 담

員 관원 원
둥글 원

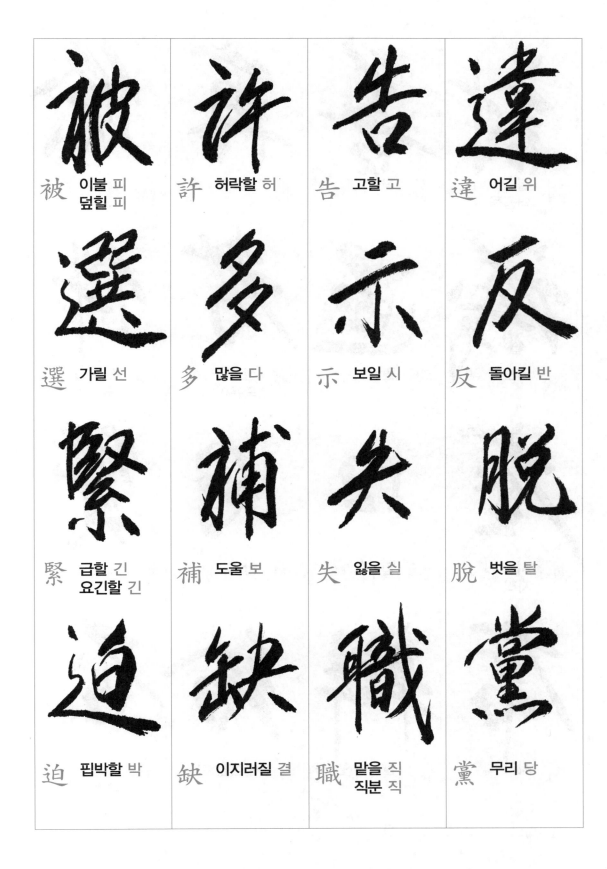

被 이불 피
 덮힐 피

選 가릴 선

緊 급할 긴
 요긴할 긴

迫 핍박할 박

許 허락할 허

多 많을 다

補 도울 보

缺 이지러질 결

告 고할 고

示 보일 시

失 잃을 실

職 맡을 직
 직분 직

違 어길 위

反 돌아킬 반

脫 벗을 탈

黨 무리 당

討 칠 토
더듬을 토

善 착할 선

再 두 재

條 곁가지 조
다닥 조

議 의논할 의

遇 만날 우

考 상고할 고
죽은아비 고

件 조건 건
물건 건

座 지위 좌
자리 좌

口 입구

內 안 내

贊 도울 찬

席 자리 석

辯 말잘할 변

紛 분잡할 분

否 아니 부
막힐 비

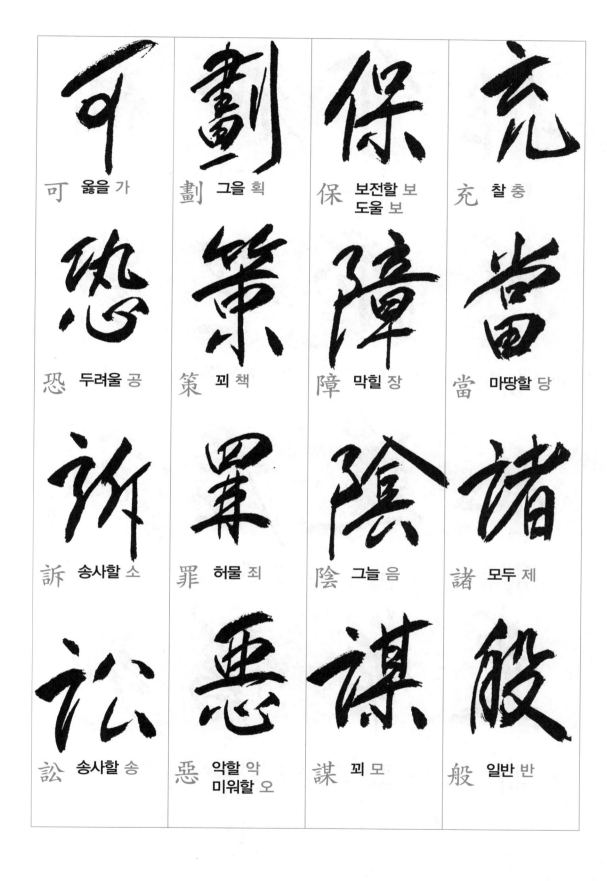

可 옳을 가

劃 그을 획

保 보전할 보
도울 보

充 찰 충

恐 두려울 공

策 꾀 책

障 막힐 장

當 마땅할 당

訴 송사할 소

罪 허물 죄

陰 그늘 음

諸 모두 제

訟 송사할 송

惡 악할 악
미워할 오

謀 꾀 모

般 일반 반

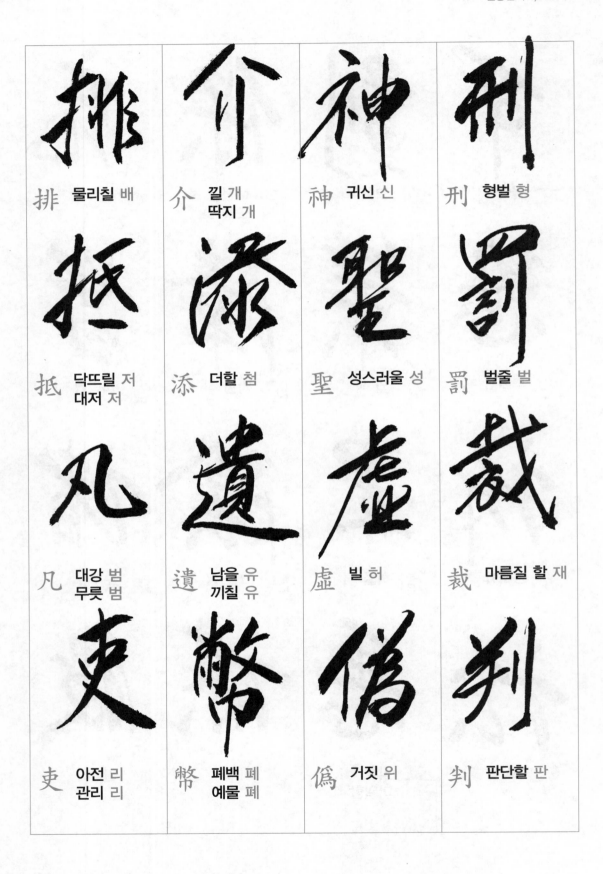

排 물리칠 배

介 낄 개
딱지 개

神 귀신 신

刑 형벌 형

抵 닥뜨릴 저
대저 저

添 더할 첨

聖 성스러울 성

罰 벌줄 벌

凡 대강 범
무릇 범

遺 남을 유
끼칠 유

虛 빌 허

裁 마름질 할 재

吏 아전 리
관리 리

幣 폐백 폐
예물 폐

僞 거짓 위

判 판단할 판

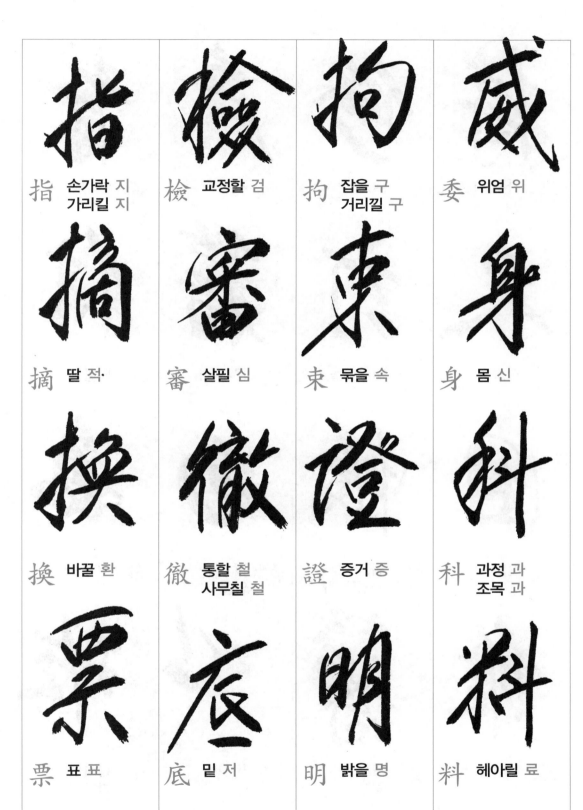

指 손가락 지
　 가리킬 지

摘 딸 적·

換 바꿀 환

票 표 표

檢 교정할 검

審 살필 심

徹 통할 철
　 사무칠 철

底 밑 저

拘 잡을 구
　 거리낄 구

束 묶을 속

證 증거 증

明 밝을 명

威 위엄 위

身 몸 신

科 과정 과
　 조목 과

料 헤아릴 료

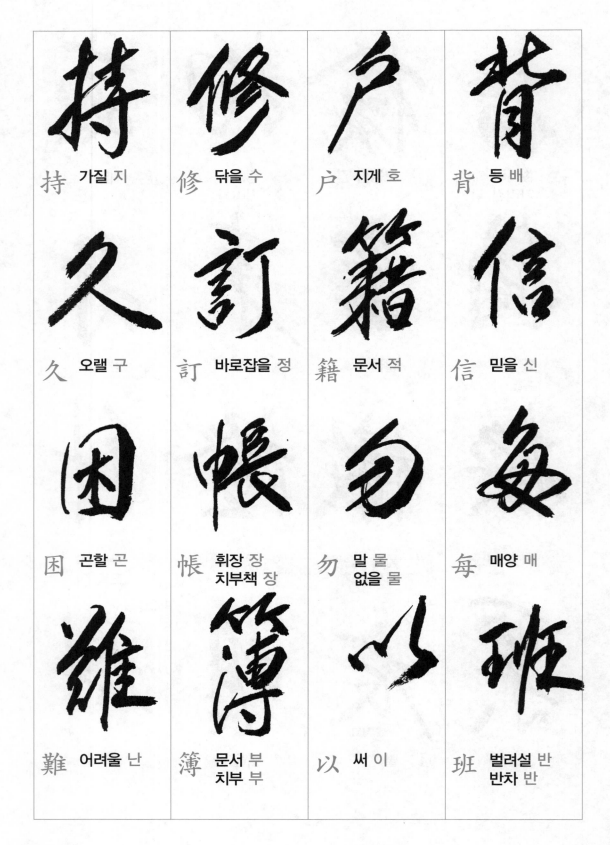

持	가질 지	修	닦을 수	戸	지게 호	背	등 배
久	오랠 구	訂	바로잡을 정	籍	문서 적	信	믿을 신
困	곤할 곤	帳	휘장 장 치부책 장	勿	말 물 없을 물	每	매양 매
難	어려울 난	簿	문서 부 치부 부	以	써 이	班	벌려설 반 반차 반

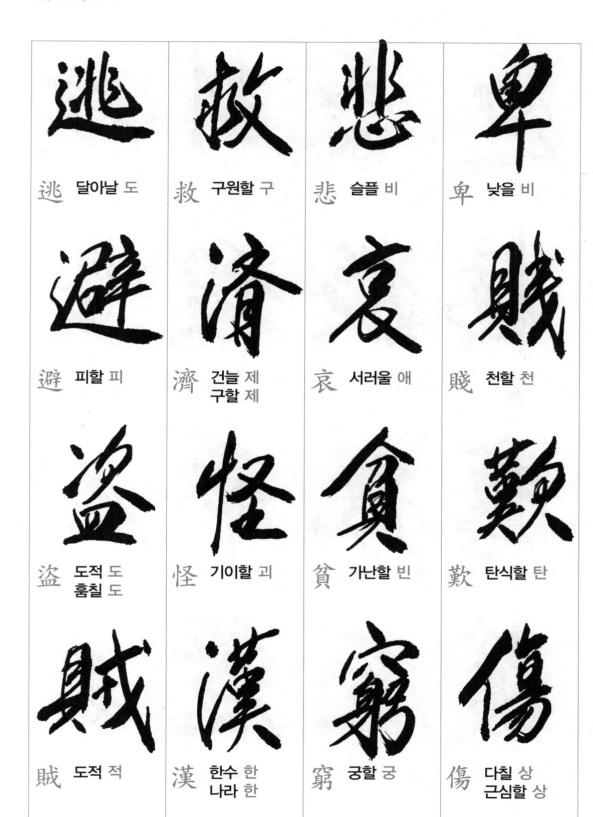

逃 달아날 도

救 구원할 구

悲 슬플 비

卑 낮을 비

避 피할 피

濟 건늘 제
구할 제

哀 서러울 애

賤 천할 천

盜 도적 도
훔칠 도

怪 기이할 괴

貧 가난할 빈

歎 탄식할 탄

賊 도적 적

漢 한수 한
나라 한

窮 궁할 궁

傷 다칠 상
근심할 상

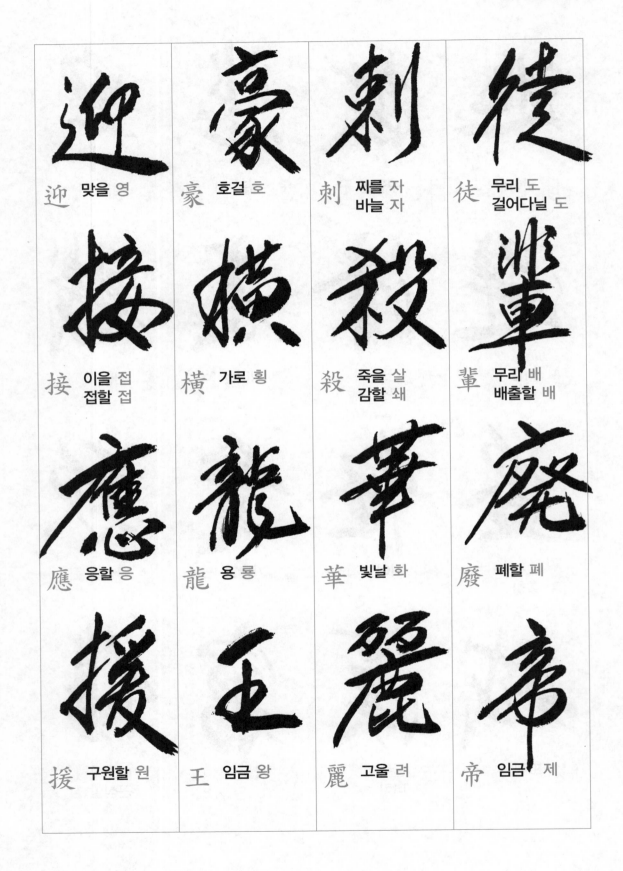

迎　맞을 영

豪　호걸 호

刺　찌를 자 / 바늘 자

徒　무리 도 / 걸어다닐 도

接　이을 접 / 접할 접

橫　가로 횡

殺　죽을 살 / 감할 쇄

輩　무리 배 / 배출할 배

應　응할 응

龍　용 룡

華　빛날 화

廢　폐할 폐

援　구원할 원

王　임금 왕

麗　고울 려

帝　임금 제

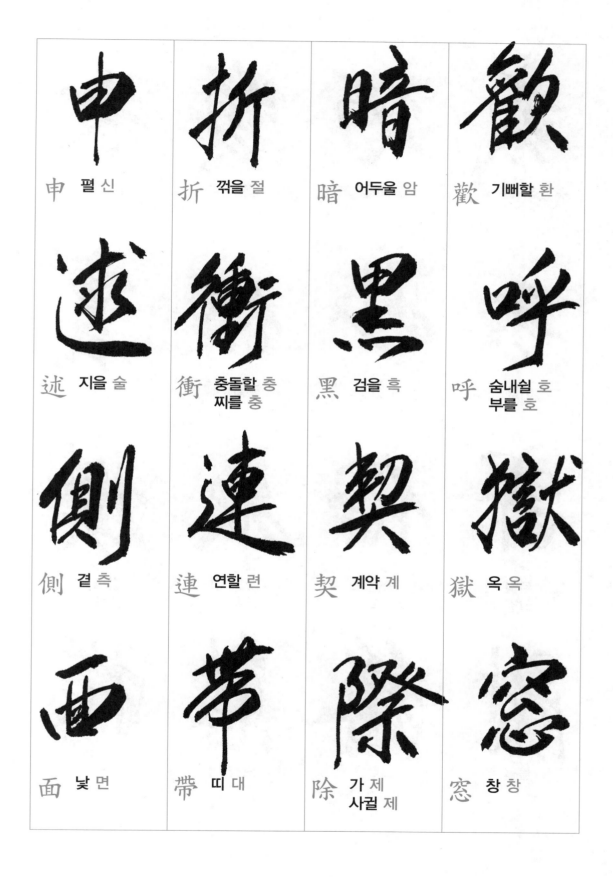

申 펼 신

折 꺾을 절

暗 어두울 암

歡 기뻐할 환

述 지을 술

衝 충돌할 충
찌를 충

黑 검을 흑

呼 숨내쉴 호
부를 호

側 곁 측

連 연할 련

契 계약 계

獄 옥 옥

面 낮 면

帶 띠 대

際 가 제
사귈 제

窓 창 창

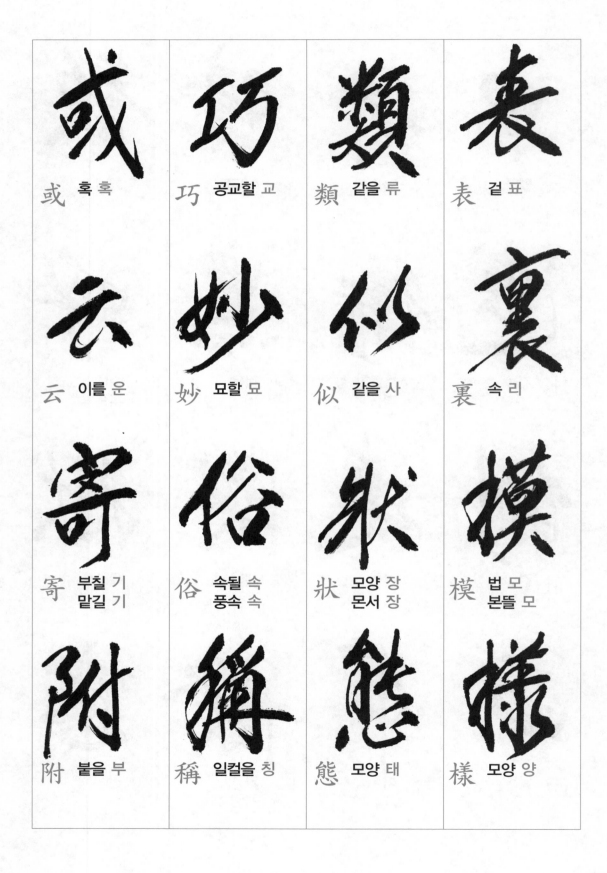

或 혹 혹

巧 공교할 교

類 같을 류

表 겉 표

云 이를 운

妙 묘할 묘

似 같을 사

裏 속 리

寄 부칠 기
　　맡길 기

俗 속될 속
　　풍속 속

狀 모양 장
　　문서 장

模 법 모
　　본뜰 모

附 붙을 부

稱 일컬을 칭

態 모양 태

樣 모양 양

忌 꺼릴 기
　질투할 기

寵 사랑할 총

提 끌 제

基 터 기

憚 꺼릴 탄

姬 아씨 희

供 이바지할 공

源 근원 원

誘 꾈 유

咀 씹을 저

嫉 미워할 질
　투기할 질

餘 남을 여

拐 유인할 괴

呪 저주할 주
　방자할 주

妬 투기할 투

裕 넉넉할 유

 狂 미칠 광	 叫 부르짖을 규	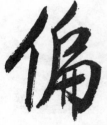 宏 클 굉 넓을 굉	 偏 치우칠 편
 奔 달아날 분 분주할 분	 喚 부를 환	 誇 자랑할 과	 僻 궁벽할 벽 간사할 벽
 怨 원망할 원	 傀 허수아비 괴	 阿 언덕 아 아첨할 아	 驕 교만할 교
 咎 허물 구 재앙 구	 儡 허수아비 뢰 망칠 뢰	 鼻 코 비	 傲 거만할 오

貢 바칠 공	譬 비유할 비	憑 의지할 빙 증거 빙	伴 짝 반
獻 드릴 헌	喩 알려줄 유 비유할 유	藉 핑계댈 자 깔 자	侶 짝 려
冒 가릴 모 모릅쓸 모	諂 아첨할 첨	幣 폐백 폐 예물 폐	偕 함께할 해
瀆 개천 독 흐릴 독	諛 아첨할 유	帛 비단 백 폐백 백	互 서로 호

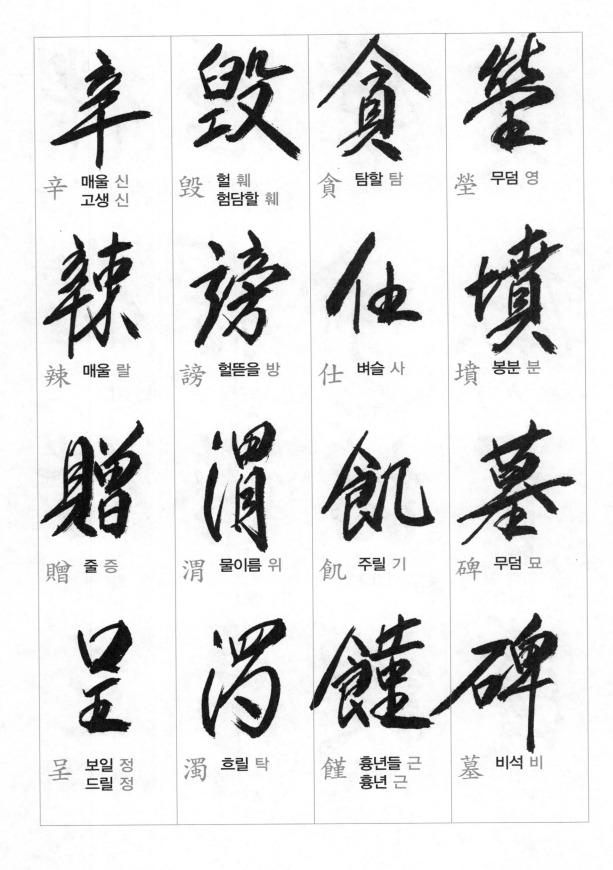

辛 매울 신
　 고생 신

辣 매울 랄

贈 줄 증

呈 보일 정
　 드릴 정

毁 헐 훼
　 험담할 훼

謗 헐뜯을 방

渭 물이름 위

濁 흐릴 탁

貪 탐할 탐

仕 벼슬 사

飢 주릴 기

饉 흉년들 근
　 흉년 근

塋 무덤 영

墳 봉분 분

碑 무덤 묘

墓 비석 비

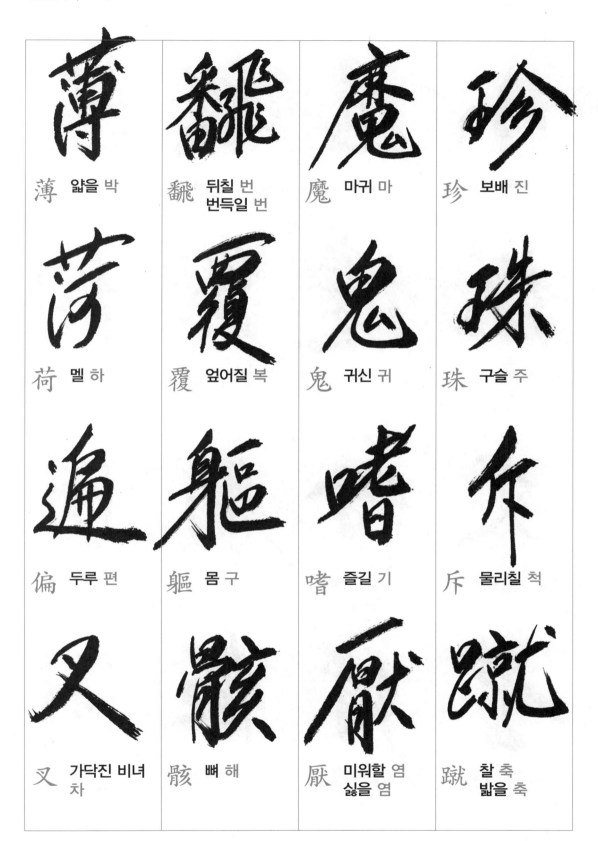

薄　얇을 박

飜　뒤칠 번
　　번득일 번

魔　마귀 마

珍　보배 진

荷　멜 하

覆　엎어질 복

鬼　귀신 귀

珠　구슬 주

遍　두루 편

軀　몸 구

嗜　즐길 기

斥　물리칠 척

叉　가닥진 비녀
　　차

骸　뼈 해

厭　미워할 염
　　싫을 염

蹴　찰 축
　　밟을 축

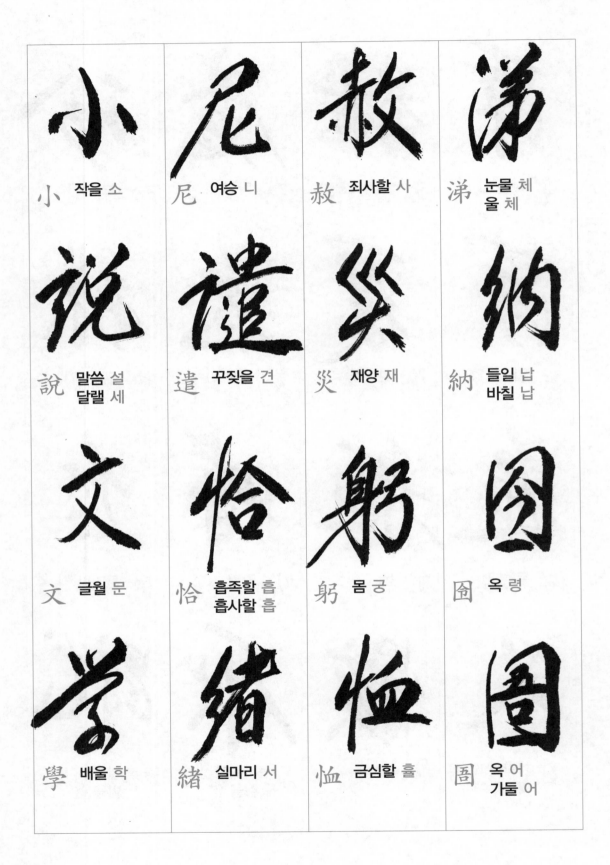

小 작을 소

尼 여승 니

赦 죄사할 사

涕 눈물 체
울 체

說 말씀 설
달랠 세

譴 꾸짖을 견

災 재앙 재

納 들일 납
바칠 납

文 글월 문

恰 흡족할 흡
흡사할 흡

躬 몸 궁

囹 옥 령

學 배울 학

緖 실마리 서

恤 금심할 휼

圄 옥 어
가둘 어

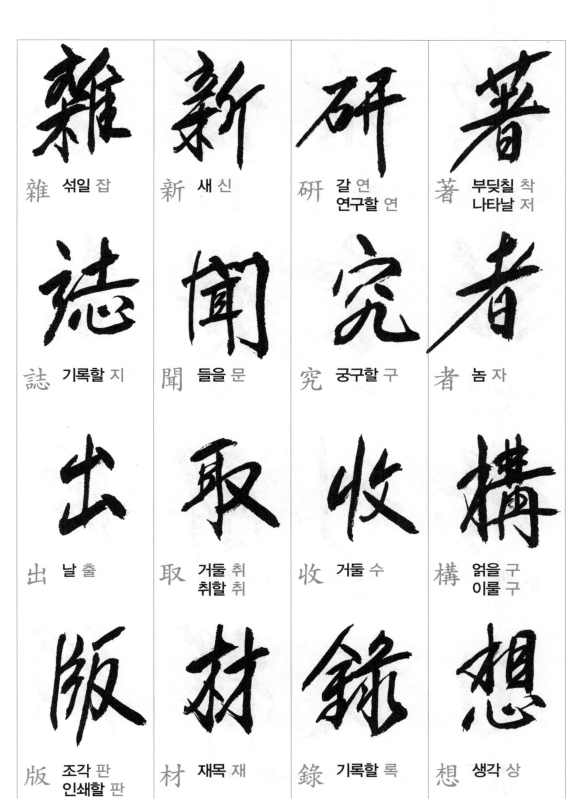

雜 섞일 잡	新 새 신	研 갈 연 연구할 연	著 부딪칠 착 나타날 저
誌 기록할 지	聞 들을 문	究 궁구할 구	者 놈 자
出 날 출	取 거둘 취 취할 취	收 거둘 수	構 얽을 구 이룰 구
版 조각 판 인쇄할 판	材 재목 재	錄 기록할 록	想 생각 상

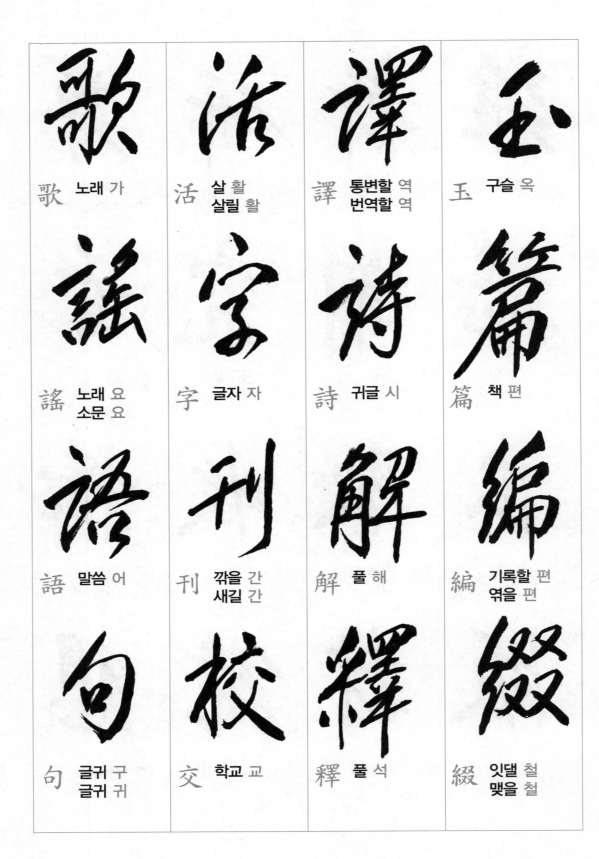

歌 노래 가

活 살 활
살릴 활

譯 통변할 역
번역할 역

玉 구슬 옥

謠 노래 요
소문 요

字 글자 자

詩 귀글 시

篇 책 편

語 말씀 어

刊 깎을 간
새길 간

解 풀 해

編 기록할 편
엮을 편

句 글귀 구
글귀 귀

交 학교 교

釋 풀 석

綴 잇댈 철
맺을 철

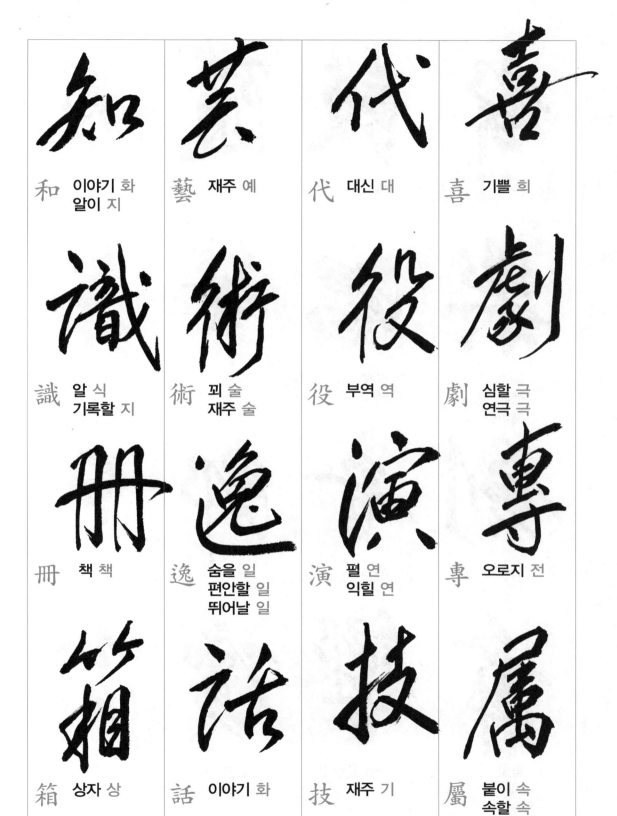

和 이야기 화
알이 지

藝 재주 예

代 대신 대

喜 기쁠 희

識 알 식
기록할 지

術 꾀 술
재주 술

役 부역 역

劇 심할 극
연극 극

冊 책 책

逸 숨을 일
편안할 일
뛰어날 일

演 펼 연
익힐 연

專 오로지 전

箱 상자 상

話 이야기 화

技 재주 기

屬 붙이 속
속할 속

97

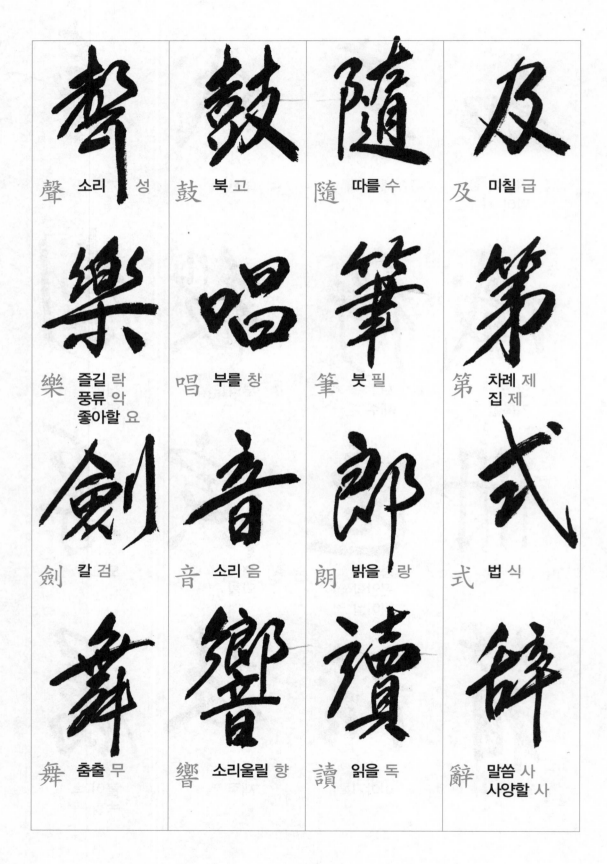

| 聲 | 소리 성 | 鼓 | 북 고 | 隨 | 따를 수 | 及 | 미칠 급 |

| 樂 | 즐길 락
풍류 악
좋아할 요 | 唱 | 부를 창 | 筆 | 붓 필 | 第 | 차례 제
집 제 |

| 劍 | 칼 검 | 音 | 소리 음 | 朗 | 밝을 랑 | 式 | 법 식 |

| 舞 | 춤출 무 | 響 | 소리울릴 향 | 讀 | 읽을 독 | 辭 | 말씀 사
사양할 사 |

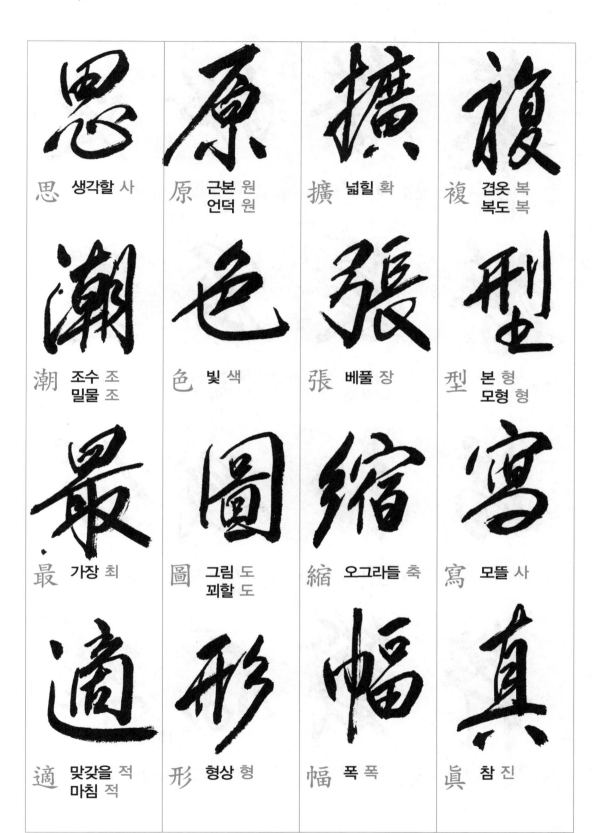

思 생각할 사

潮 조수 조
밀물 조

最 가장 최

適 맞갖을 적
마침 적

原 근본 원
언덕 원

色 빛 색

圖 그림 도
꾀할 도

形 형상 형

擴 넓힐 확

張 베풀 장

縮 오그라들 축

幅 폭 폭

複 겹옷 복
복도 복

型 본 형
모형 형

寫 모뜰 사

眞 참 진

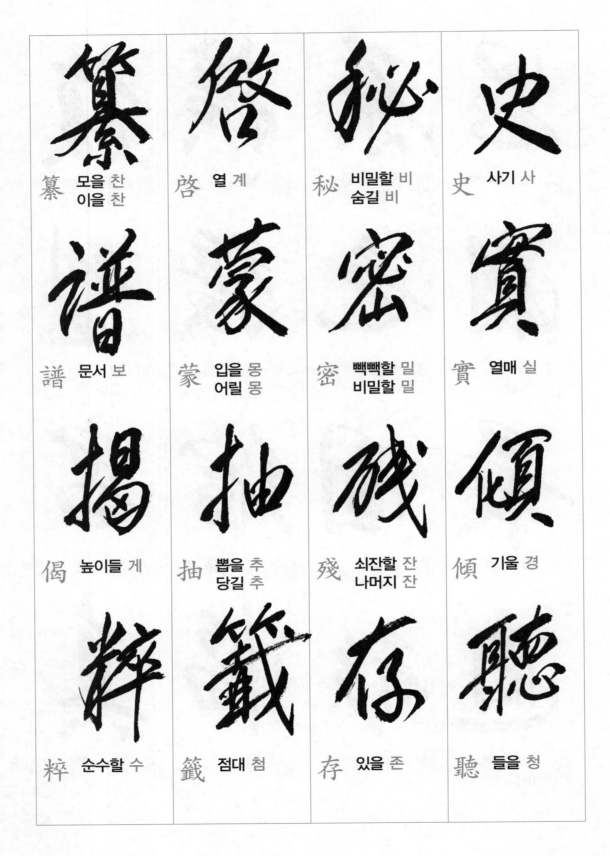

纂 纂 모을 찬
이을 찬

啓 啓 열 계

秘 秘 비밀할 비
숨길 비

史 史 사기 사

譜 譜 문서 보

蒙 蒙 입을 몽
어릴 몽

密 密 빽빽할 밀
비밀할 밀

實 實 열매 실

揭 偈 높이들 게

抽 抽 뽑을 추
당길 추

殘 殘 쇠잔할 잔
나머지 잔

傾 傾 기울 경

粹 粹 순수할 수

籤 籤 점대 첨

存 存 있을 존

聽 聽 들을 청

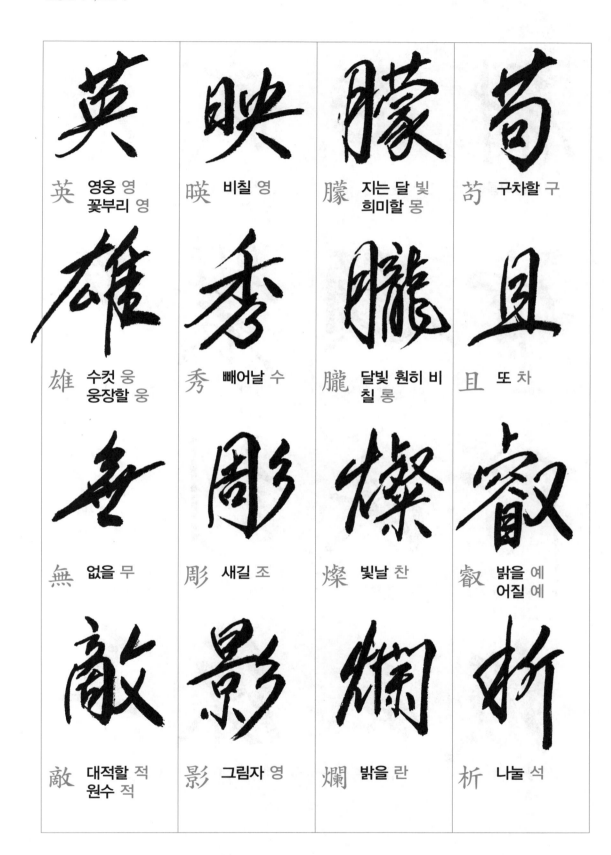

英 영웅 영
꽃부리 영

暎 비칠 영

朦 지는 달 빛
희미할 몽

苟 구차할 구

雄 수컷 웅
웅장할 웅

秀 빼어날 수

朧 달빛 훤히 비
칠 롱

且 또 차

無 없을 무

彫 새길 조

燦 빛날 찬

叡 밝을 예
어질 예

敵 대적할 적
원수 적

影 그림자 영

爛 밝을 란

析 나눌 석

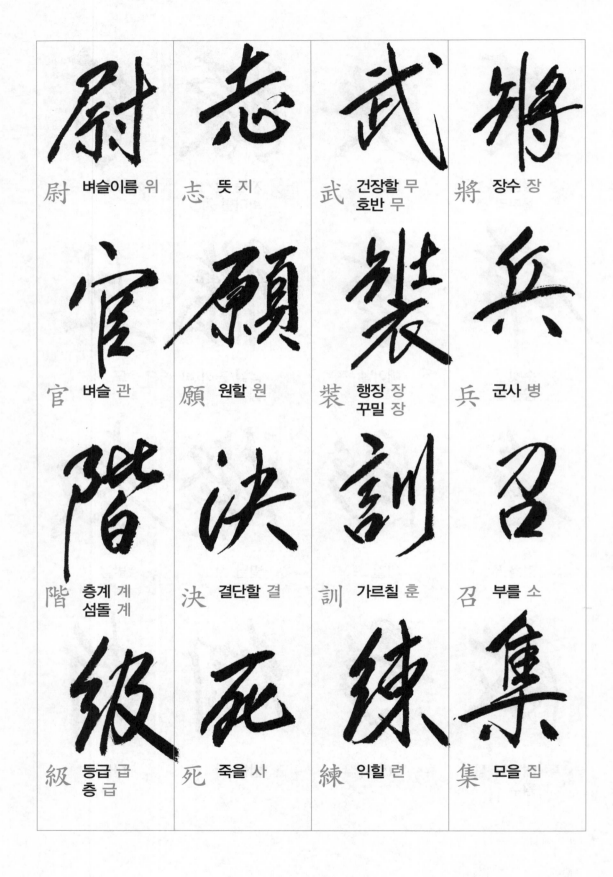

尉 벼슬이름 위

志 뜻 지

武 건장할 무
호반 무

將 장수 장

官 벼슬 관

願 원할 원

裝 행장 장
꾸밀 장

兵 군사 병

階 층계 계
섬돌 계

決 결단할 결

訓 가르칠 훈

召 부를 소

級 등급 급
층 급

死 죽을 사

練 익힐 련

集 모을 집

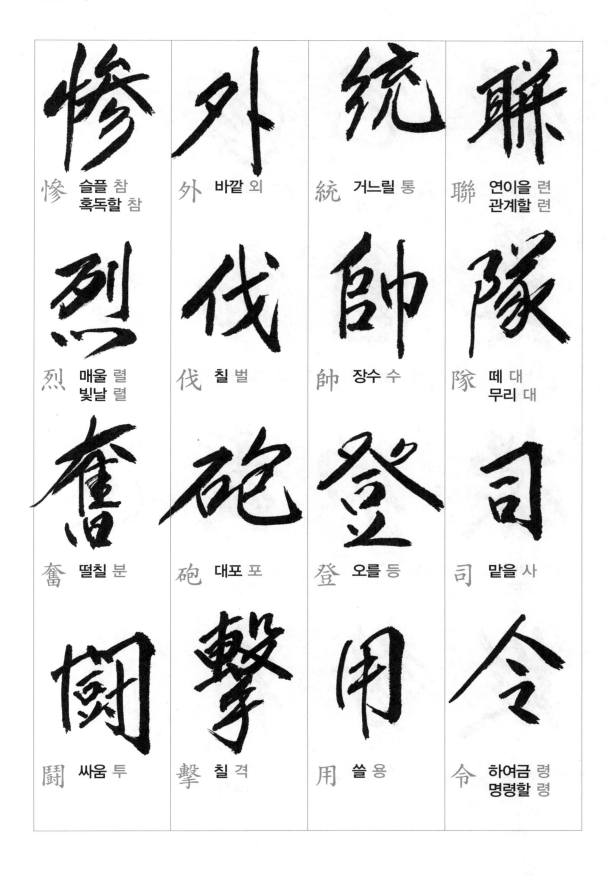

惨　슬플 참
　　혹독할 참

外　바깥 외

統　거느릴 통

聯　연이을 련
　　관계할 련

烈　매울 렬
　　빛날 렬

伐　칠 벌

帥　장수 수

隊　떼 대
　　무리 대

奮　떨칠 분

砲　대포 포

登　오를 등

司　맡을 사

鬪　싸움 투

擊　칠 격

用　쓸 용

令　하여금 령
　　명령할 령

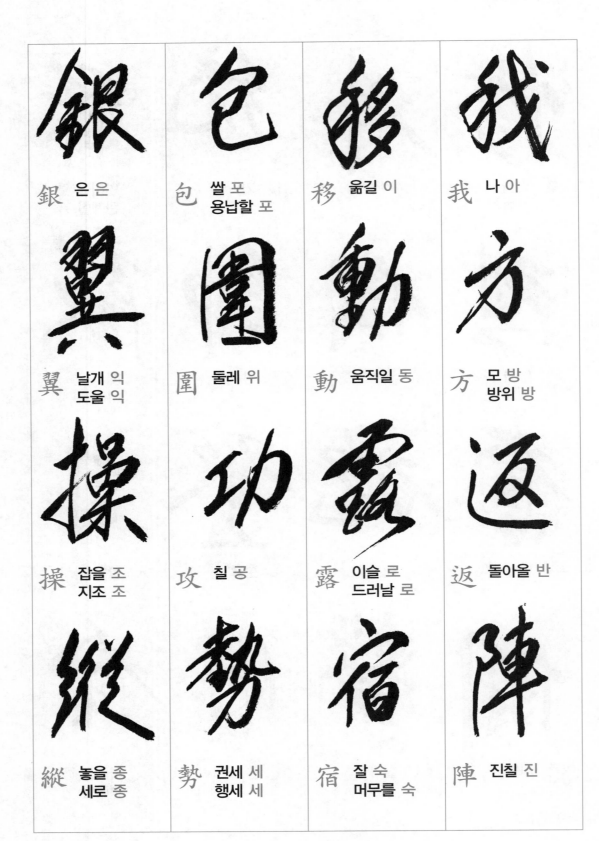

銀 은은

翼 날개 익
도울 익

操 잡을 조
지조 조

縱 놓을 종
세로 종

包 쌀 포
용납할 포

圍 둘레 위

功 칠 공

勢 권세 세
행세 세

移 옮길 이

動 움직일 동

露 이슬 로
드러날 로

宿 잘 숙
머무를 숙

我 나 아

方 모 방
방위 방

返 돌아올 반

陣 진칠 진

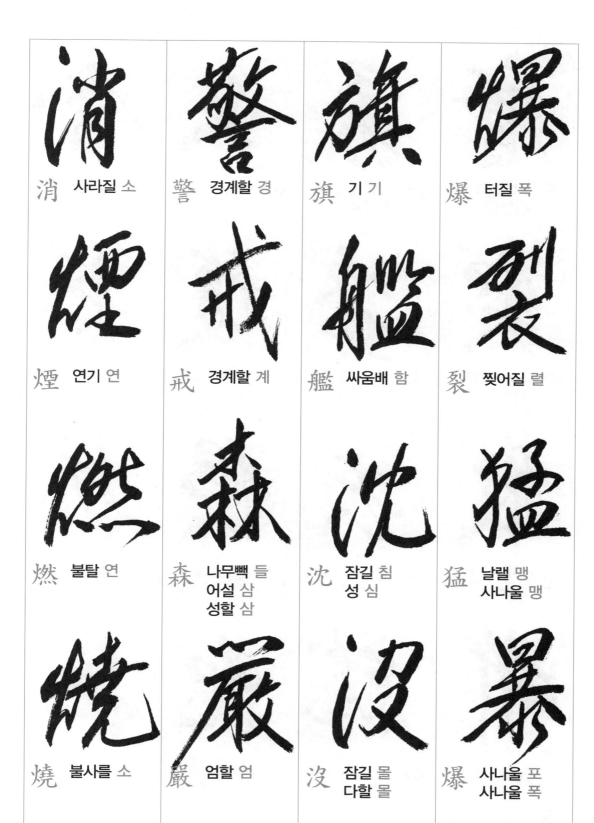

消　사라질 소

警　경계할 경

旗　기 기

爆　터질 폭

煙　연기 연

戒　경계할 계

艦　싸움배 함

裂　찢어질 렬

燃　불탈 연

森　나무빽 들 어설 삼 성할 삼

沈　잠길 침 성 심

猛　날랠 맹 사나울 맹

燒　불사를 소

嚴　엄할 엄

沒　잠길 몰 다할 몰

爆　사나울 포 사나울 폭

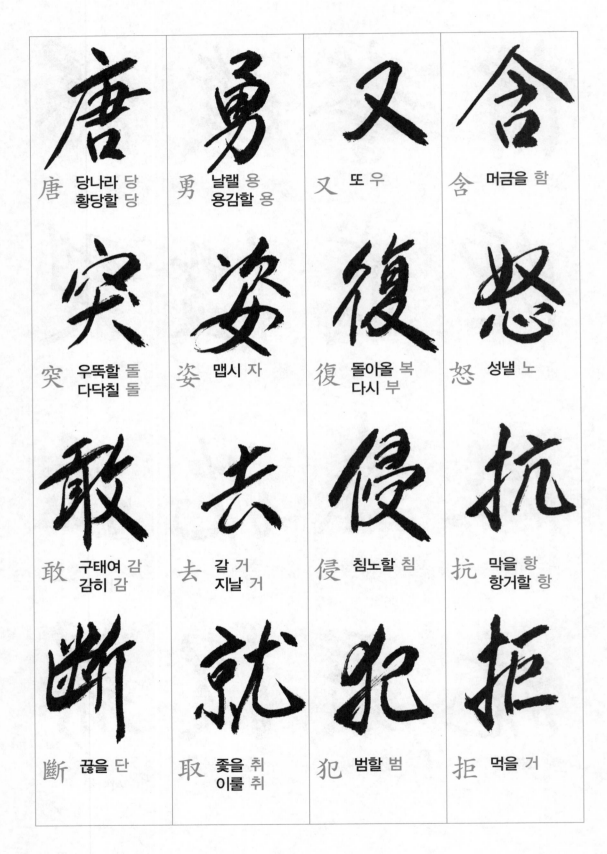

唐	당나라 당 황당할 당	勇	날랠 용 용감할 용	又	또 우	含	머금을 함
突	우뚝할 돌 다닥칠 돌	姿	맵시 자	復	돌아올 복 다시 부	怒	성낼 노
敢	구태여 감 감히 감	去	갈 거 지날 거	侵	침노할 침	抗	막을 항 항거할 항
斷	끊을 단	取	좇을 취 이룰 취	犯	범할 범	拒	먹을 거

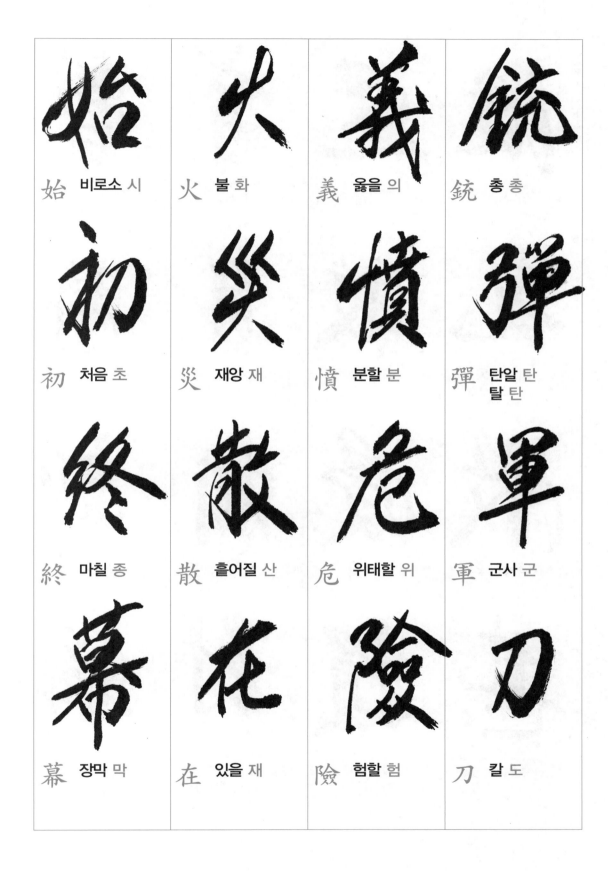

始	비로소 시	火	불 화	義	옳을 의	銃	총 총
初	처음 초	災	재앙 재	憤	분할 분	彈	탄알 탄 / 탈 탄
終	마칠 종	散	흩어질 산	危	위태할 위	軍	군사 군
幕	장막 막	在	있을 재	險	험할 험	刀	칼 도

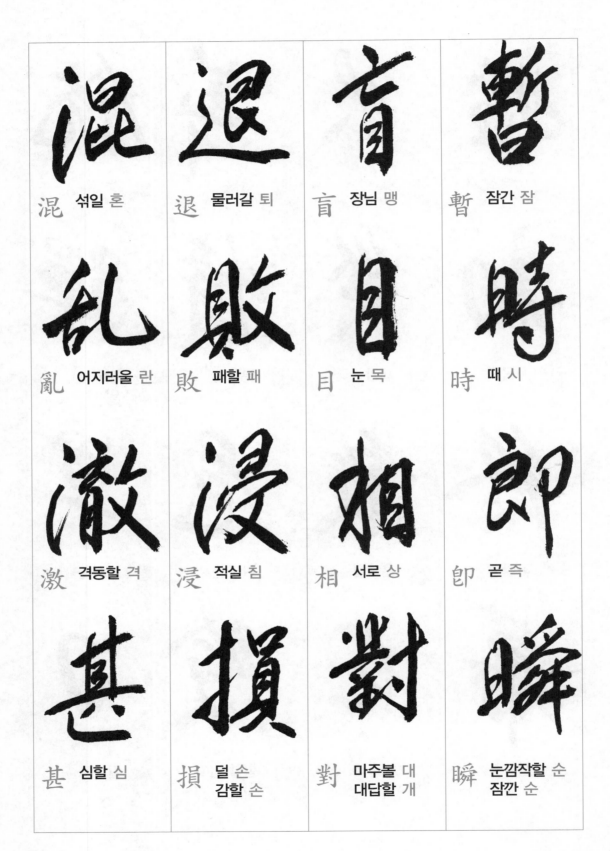

混 섞일 혼

退 물러갈 퇴

盲 장님 맹

暫 잠간 잠

亂 어지러울 란

敗 패할 패

目 눈 목

時 때 시

激 격동할 격

浸 적실 침

相 서로 상

卽 곧 즉

甚 심할 심

損 덜 손
감할 손

對 마주볼 대
대답할 개

瞬 눈깜작할 순
잠깐 순

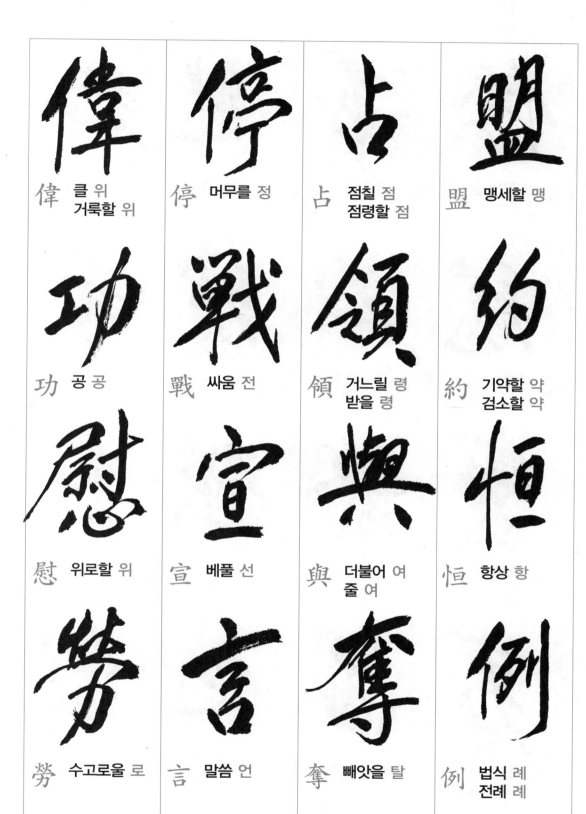

偉 클 위
거룩할 위

停 머무를 정

占 점칠 점
점령할 점

盟 맹세할 맹

功 공 공

戰 싸움 전

領 거느릴 령
받을 령

約 기약할 약
검소할 약

慰 위로할 위

宣 베풀 선

與 더불어 여
줄 여

恒 항상 항

勞 수고로울 로

言 말씀 언

奪 빼앗을 탈

例 법식 례
전례 례

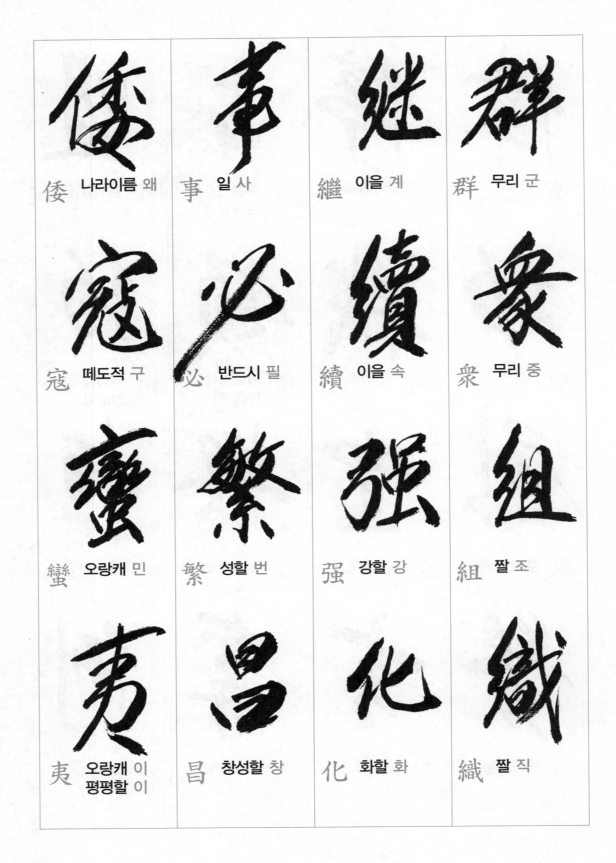

倭 나라이름 왜	事 일 사	繼 이을 계	群 무리 군
寇 떼도적 구	必 반드시 필	續 이을 속	衆 무리 중
蠻 오랑캐 만	繁 성할 번	強 강할 강	組 짤 조
夷 오랑캐 이 / 평평할 이	昌 창성할 창	化 화할 화	織 짤 직

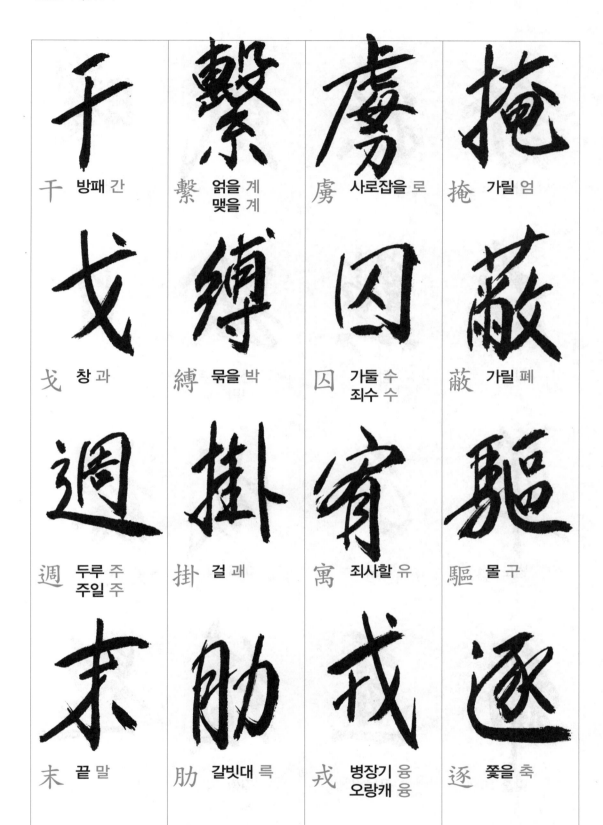

干 방패 간	繫 얽을 계 맺을 계	虜 사로잡을 로	掩 가릴 엄
戈 창 과	縛 묶을 박	囚 가둘 수 죄수 수	蔽 가릴 폐
週 두루 주 주일 주	掛 걸 괘	宥 죄사할 유	驅 몰 구
末 끝 말	肋 갈빗대 륵	戎 병장기 융 오랑캐 융	逐 쫓을 축

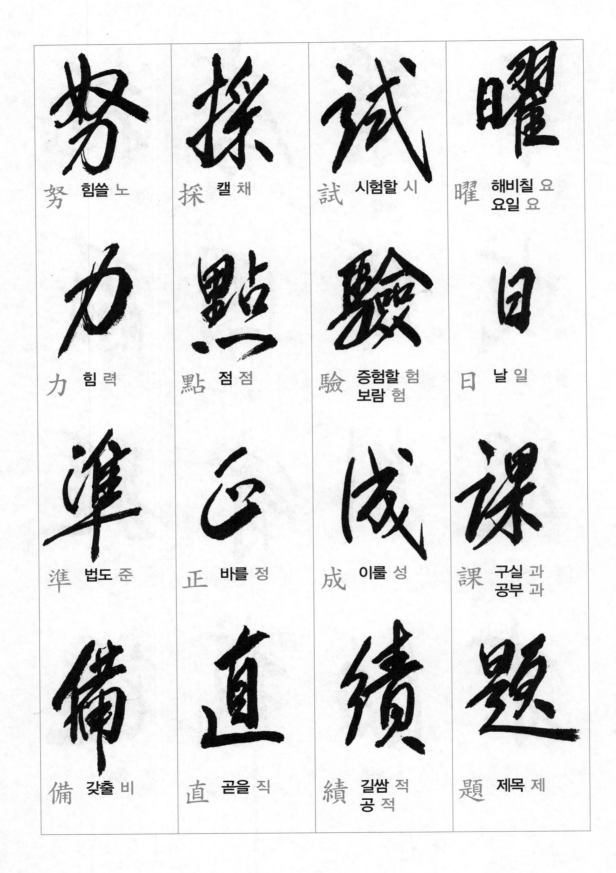

努 힘쓸 노

採 캘 채

試 시험할 시

曜 해비칠 요
요일 요

力 힘 력

點 점 점

驗 증험할 험
보람 험

日 날 일

準 법도 준

正 바를 정

成 이룰 성

課 구실 과
공부 과

備 갖출 비

直 곧을 직

績 길쌈 적
공적

題 제목 제

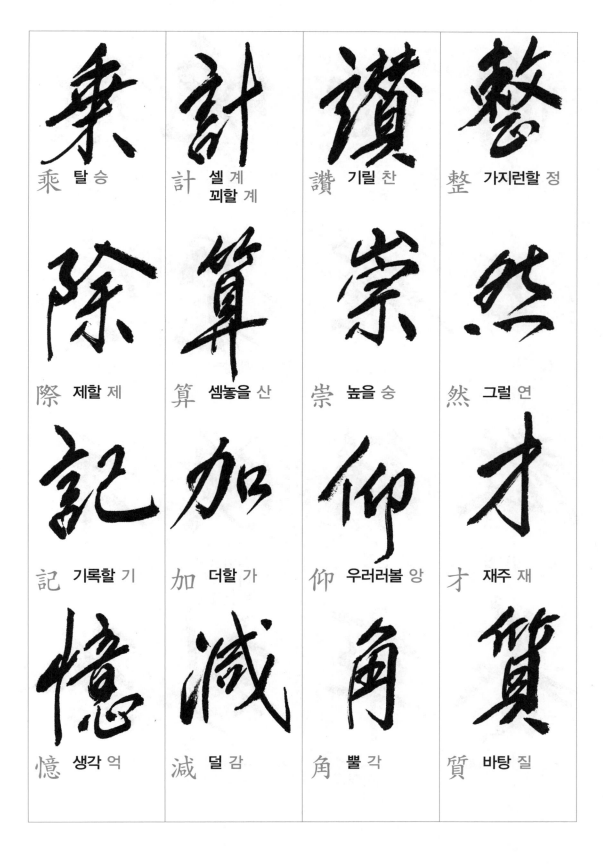

乘 탈 승

計 셀 계
꾀할 계

讚 기릴 찬

整 가지런할 정

際 제할 제

算 셈놓을 산

崇 높을 숭

然 그럴 연

記 기록할 기

加 더할 가

仰 우러러볼 앙

才 재주 재

憶 생각 억

減 덜 감

角 뿔 각

質 바탕 질

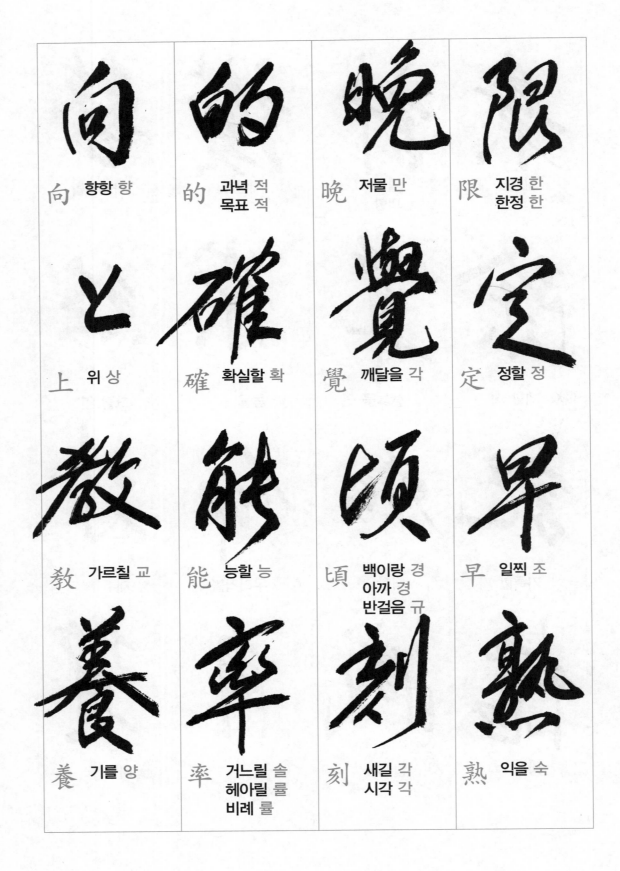

向 **향향** 향	的 **과녁** 적 / **목표** 적
上 **위상**	確 **확실할** 확
敎 **가르칠** 교	能 **능할** 능
養 **기를** 양	率 **거느릴** 솔 / **헤아릴** 률 / **비례** 률

晚 **저물** 만	限 **지경** 한 / **한정** 한
覺 **깨달을** 각	定 **정할** 정
頃 **백이랑** 경 / **아까** 경 / **반걸음** 규	早 **일찍** 조
刻 **새길** 각 / **시각** 각	熟 **익을** 숙

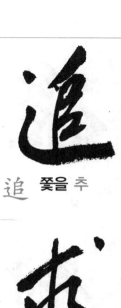

追 쫓을 추

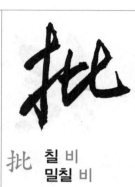

批 칠 비
밀칠 비

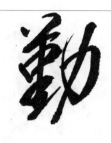

體 몸 체

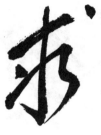

勤 부지런할 근

求 구할 구

評 평론할 평

系 맬 계
실마리 계

勉 힘쓸 면

勸 권할 권

價 값 가

懸 달 현

槪 절개 개
대강 개

勵 힘쓸 려

値 만날 치
값 치

案 책상 안
안건 안

要 구할 요
요긴할 요

115

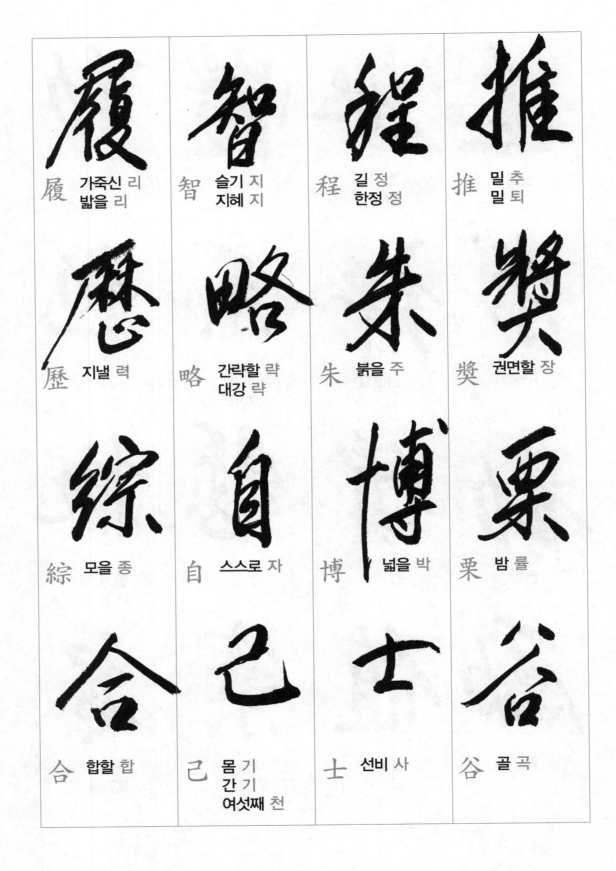

履 가죽신 리
　 밟을 리

智 슬기 지
　 지혜 지

程 길 정
　 한정 정

推 밀 추
　 밀 퇴

歷 지낼 력

略 간략할 략
　 대강 략

朱 붉을 주

獎 권면할 장

綜 모을 종

自 스스로 자

博 넓을 박

栗 밤 률

合 합할 합

己 몸 기
　 간 기
　 여섯째 천

士 선비 사

谷 골 곡

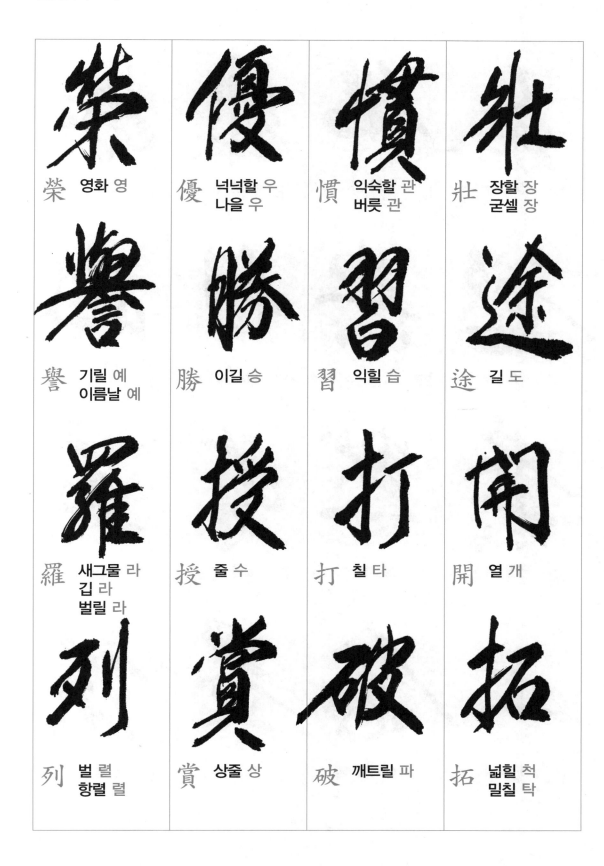

榮　영화 영

譽　기릴 예
　　이름날 예

羅　새그물 라
　　깁 라
　　벌릴 라

列　벌 렬
　　항렬 렬

優　넉넉할 우
　　나을 우

勝　이길 승

授　줄 수

賞　상줄 상

慣　익숙할 관
　　버릇 관

習　익힐 습

打　칠 타

破　깨트릴 파

壯　장할 장
　　굳셀 장

途　길 도

開　열 개

拓　넓힐 척
　　밀칠 탁

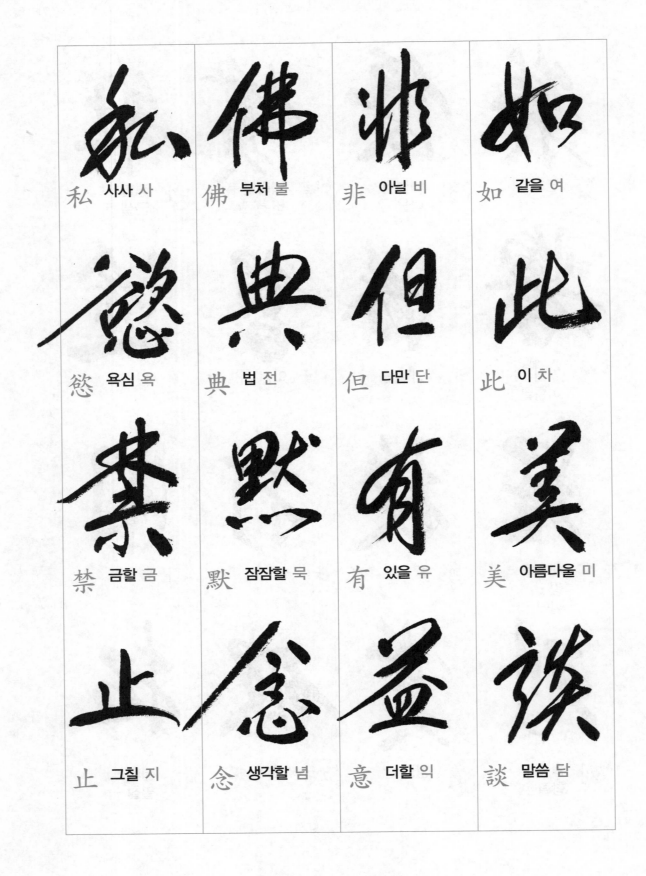

私 사사 사

佛 부처 불

非 아닐 비

如 같을 여

慾 욕심 욕

典 법 전

但 다만 단

此 이 차

禁 금할 금

默 잠잠할 묵

有 있을 유

美 아름다울 미

止 그칠 지

念 생각할 념

意 더할 익

談 말씀 담

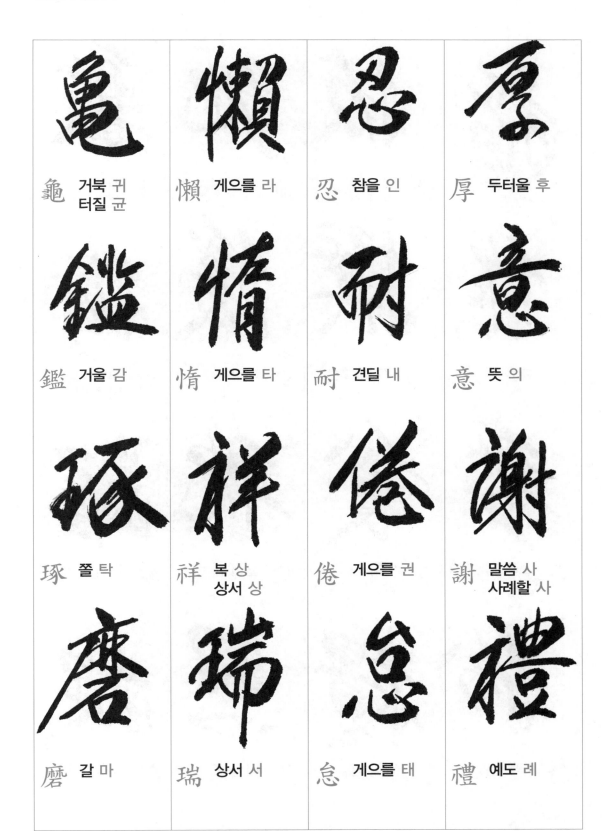

龜 거북 귀
터질 균

懶 게으를 라

忍 참을 인

厚 두터울 후

鑑 거울 감

惰 게으를 타

耐 견딜 내

意 뜻 의

琢 쫄 탁

祥 복 상
상서 상

倦 게으를 권

謝 말씀 사
사례할 사

磨 갈 마

瑞 상서 서

怠 게으를 태

禮 예도 례

稻　양식 량
　　벼 도

拔　뺄 발
　　가릴 발

弛　늦출 이

敷　배풀 부
　　펼 부

作　지을 작

撰　글지을 찬

緩　더딜 완

衍　성할 연
　　넓을 연

麥　보리 맥

食　먹을 식
　　밥 사

耽　즐길 탐

齷　악착할 악

粉　가루 분

糧　양식 량

照　비칠 조

齪　악착할 착

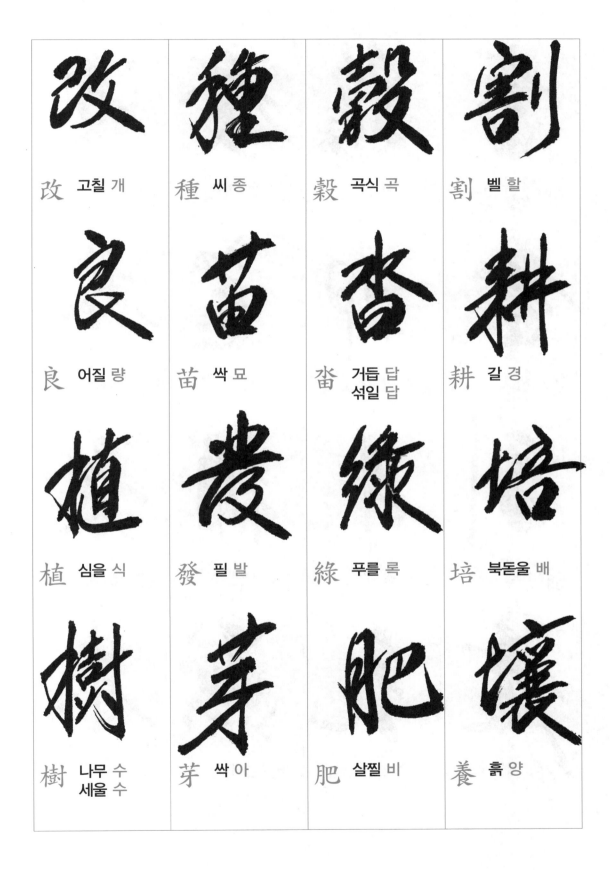

改 고칠 개

種 씨 종

穀 곡식 곡

割 벨 할

良 어질 량

苗 싹 묘

畓 거듭 답
섞일 답

耕 갈 경

植 심을 식

發 필 발

綠 푸를 록

培 북돋울 배

樹 나무 수
세울 수

芽 싹 아

肥 살찔 비

壤 흙 양

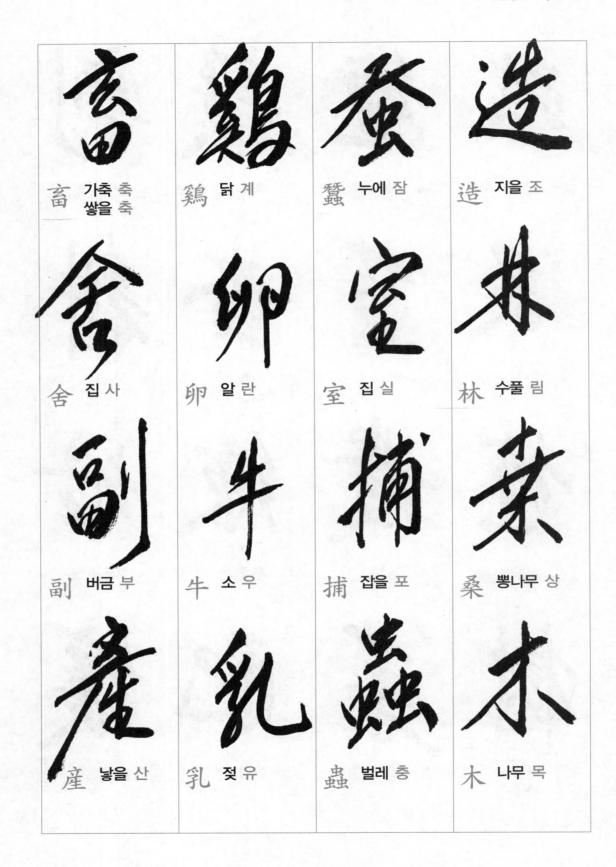

畜 가축 축
쌓을 축

鷄 닭 계

蠶 누에 잠

造 지을 조

舍 집 사

卵 알 란

室 집 실

林 수풀 림

副 버금 부

牛 소 우

捕 잡을 포

桑 뽕나무 상

産 낳을 산

乳 젖 유

蟲 벌레 충

木 나무 목

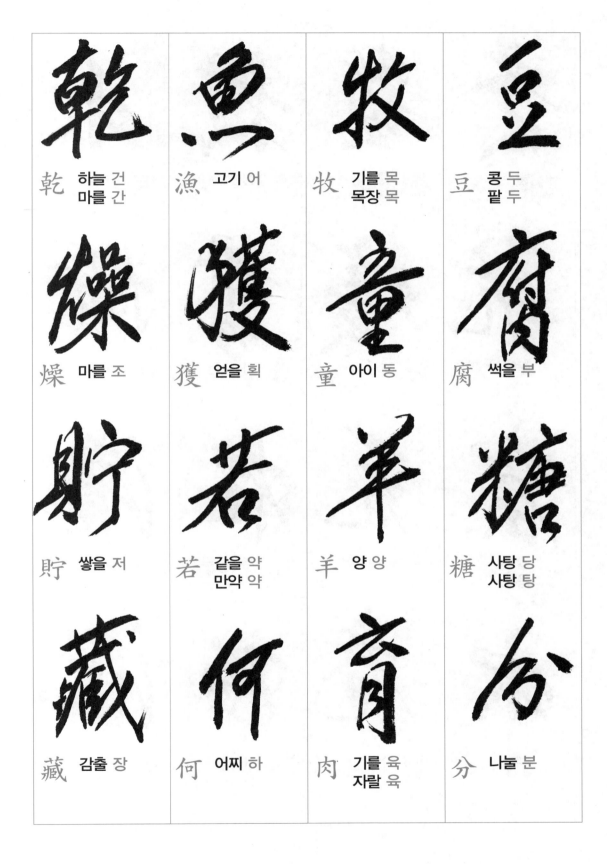

乾　하늘 건
　　마를 간

漁　고기 어

牧　기를 목
　　목장 목

豆　콩 두
　　팥 두

燥　마를 조

獲　얻을 획

童　아이 동

腐　썩을 부

貯　쌓을 저

若　같을 약
　　만약 약

羊　양 양

糖　사탕 당
　　사탕 탕

藏　감출 장

何　어찌 하

肉　기를 육
　　자랄 육

分　나눌 분

焚 탈 분

塹 구덩이 참

栽 심을 재

禾 벼 화

坑 구덩이 갱

壕 해자 호

剪 가위 전

糠 겨 강

窟 굴 굴
움 굴

荒 거칠 황

桂 계수나무 계

灌 물댈 관

穴 구멍 혈

庵 암자 암

栢 잣나무 백
칙나무 백

漑 물댈 개

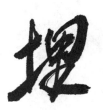

埋 묻을 매

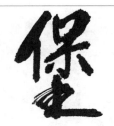

堡 방축 보
작은성 보

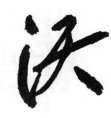

沃 기름질 옥

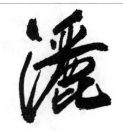

灑 뿌릴 쇄

歿 죽을 몰

鑽 뚫을 찬
송곳 찬

菜 나물 채

尿 오줌 뇨

痕 흔적 흔

插 꽂을 삽

甘 달 감

果 실과 과

迹 발자국 적
자취 적

糞 똥 분

隘 좁을 애
막힐 액

足 발 족

償 갚을 상

弗 어길 불
아닐 불

貿 무역할 무

驚 놀랄 경

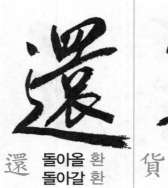

還 돌아올 환
돌아갈 환

貨 재화 화

易 바꿀 역
쉬울 이

蟄 벌레움츠릴 칩

預 미리 예

貸 빌릴 대

商 장사 상

稼 심을 가

蓄 모을 축
쌓을 축

借 빌 차
빌릴 차

街 거리 가

芍 작약 작

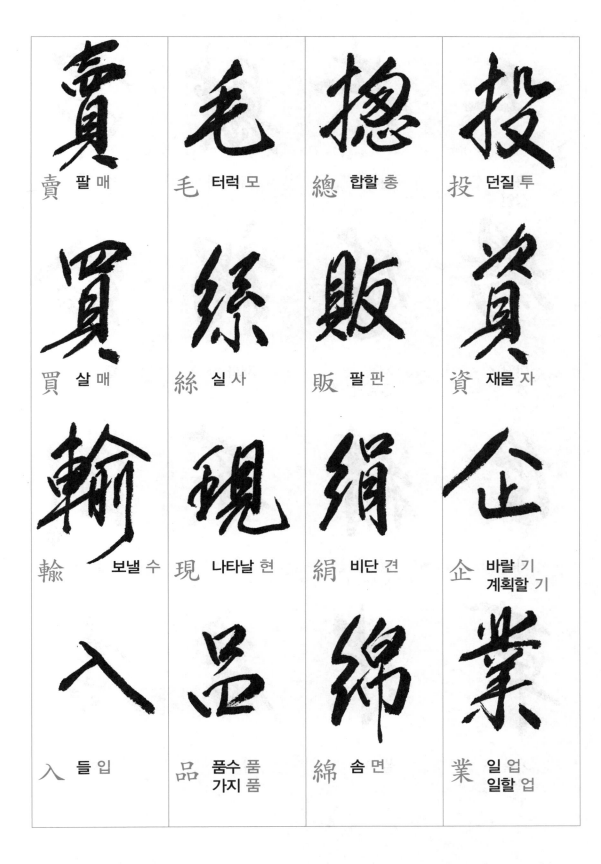

賣 팔 매

毛 터럭 모

總 합할 총

投 던질 투

買 살 매

絲 실 사

販 팔 판

資 재물 자

輸 보낼 수

現 나타날 현

絹 비단 견

企 바랄 기
계획할 기

入 들 입

品 품수 품
가지 품

綿 솜 면

業 일 업
일할 업

127

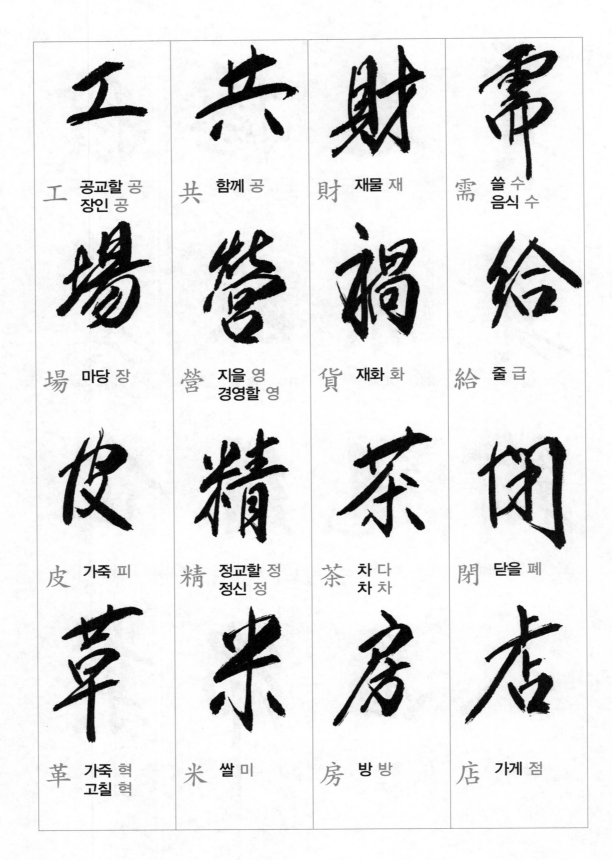

工 공교할 공
장인 공

場 마당 장

皮 가죽 피

革 가죽 혁
고칠 혁

共 함께 공

營 지을 영
경영할 영

精 정교할 정
정신 정

米 쌀 미

財 재물 재

禍 재화 화

茶 차 다
차 차

房 방 방

需 쓸 수
음식 수

給 줄 급

閉 닫을 폐

店 가게 점

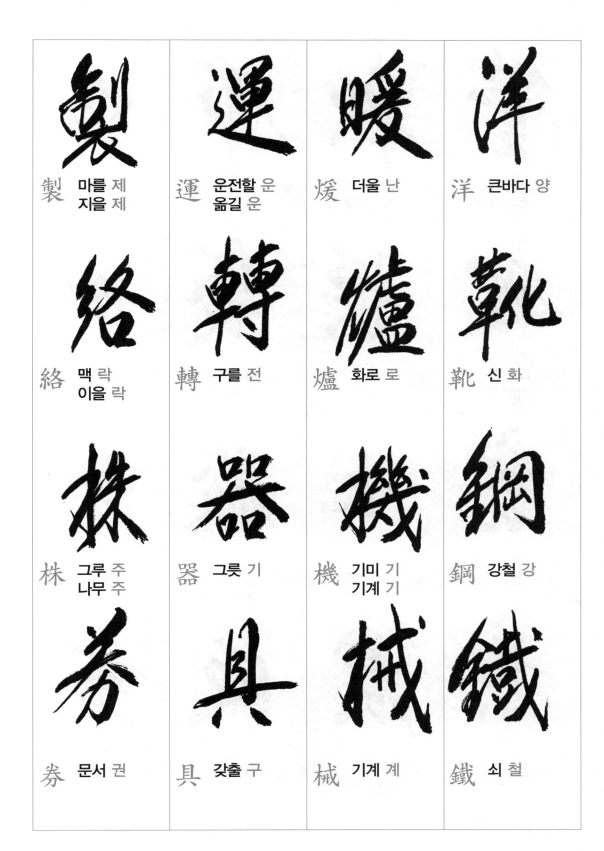

製 마를 제
지을 제

運 운전할 운
옮길 운

煖 더울 난

洋 큰바다 양

絡 맥 락
이을 락

轉 구를 전

爐 화로 로

靴 신 화

株 그루 주
나무 주

器 그릇 기

機 기미 기
기계 기

鋼 강철 강

券 문서 권

具 갖출 구

械 기계 계

鐵 쇠 철

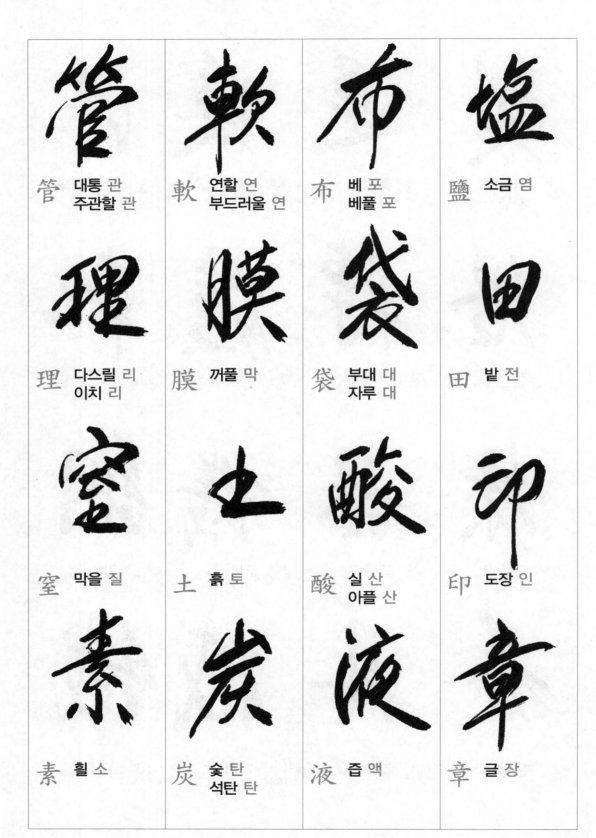

管 대통 관
주관할 관

軟 연할 연
부드러울 연

布 베 포
베풀 포

鹽 소금 염

理 다스릴 리
이치 리

膜 꺼풀 막

袋 부대 대
자루 대

田 밭 전

窒 막을 질

土 흙 토

酸 실 산
아플 산

印 도장 인

素 흴 소

炭 숯 탄
석탄 탄

液 즙 액

章 글 장

租 세금 조

苛 까다로울 가

吸 숨들이쉴 흡
마실 흡

看 볼 간

庸 떳떳할 용
어리석을 용

斂 거둘 렴

引 끌 인
당길 인

板 널조작 판

融 화할 융

捐 버릴 연

賄 재물 회
선물 회

蒸 찔 증

貰 세낼 세

耗 빌 모
감할 모

賂 줄 뢰
선물 뢰

氣 물끓는김 기

131

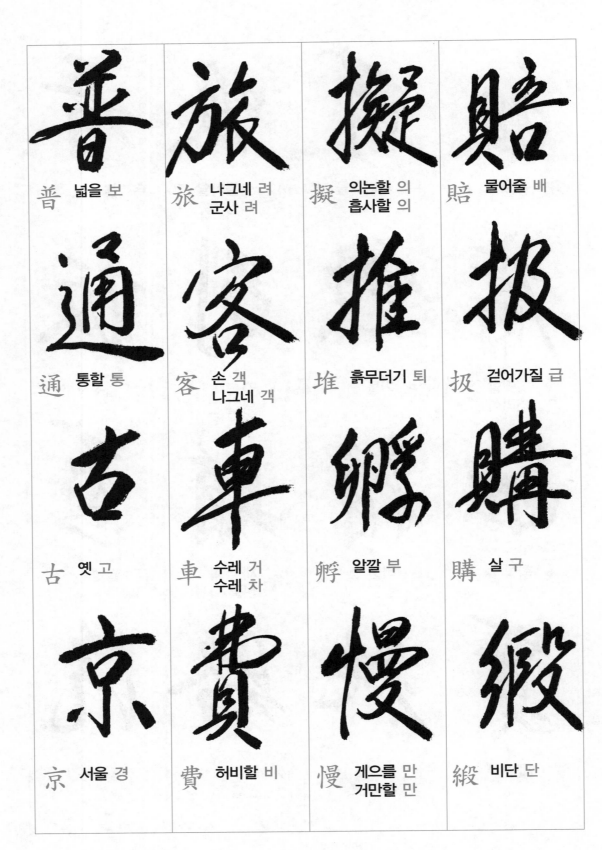

普 넓을 보

旅 나그네 려
　　군사 려

擬 의논할 의
　　흡사할 의

賠 물어줄 배

通 통할 통

客 손 객
　　나그네 객

堆 흙무더기 퇴

扱 걷어가질 급

古 옛 고

車 수레 거
　　수레 차

孵 알깔 부

購 살 구

京 서울 경

費 허비할 비

慢 게으를 만
　　거만할 만

緞 비단 단

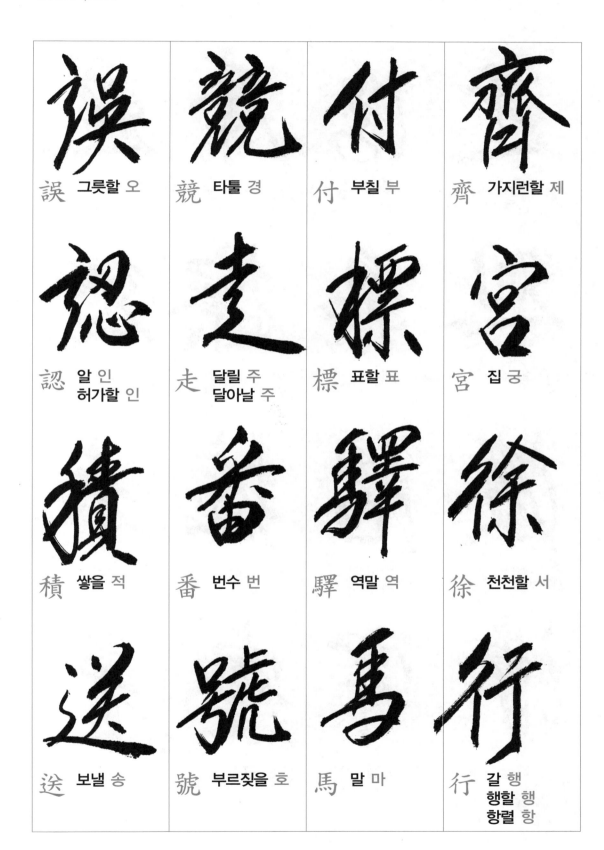

誤 그릇할 오

競 타툴 경

付 부칠 부

齊 가지런할 제

認 알 인
 허가할 인

走 달릴 주
 달아날 주

標 표할 표

宮 집 궁

積 쌓을 적

番 번수 번

驛 역말 역

徐 천천할 서

送 보낼 송

號 부르짖을 호

馬 말 마

行 갈 행
 행할 행
 항렬 항

迂 굽을 우
굽을 오

浮 뜰 부

摩 갈 마

遲 더딜 지

廻 돌 회

舟 배 주

擦 비빌 찰

延 미칠 연
뻗칠 연

渡 건늘 도

陷 빠질 함
함정 함

墟 옛터 허

未 아닐 미

漕 배질할 조

穽 함정 정

壑 구렁 학

着 붙을 착

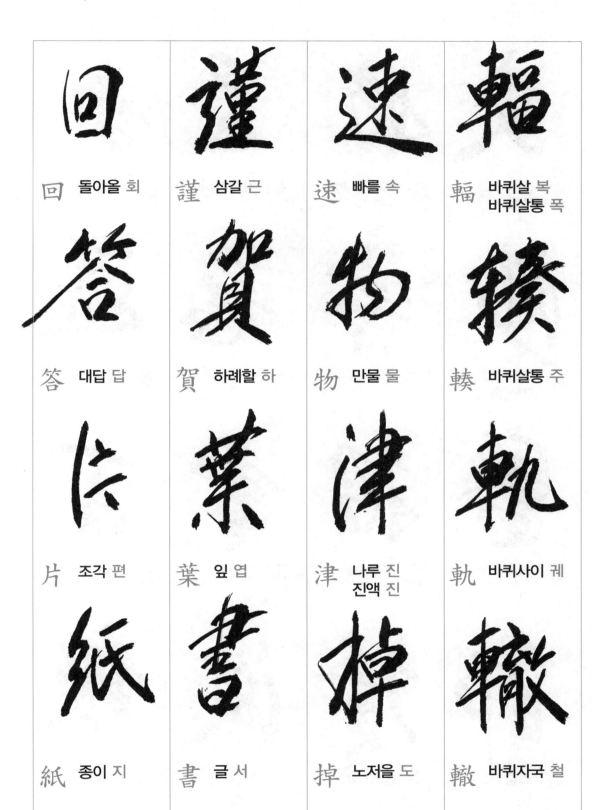

回　돌아올 회

答　대답 답

片　조각 편

紙　종이 지

謹　삼갈 근

賀　하례할 하

葉　잎 엽

書　글 서

速　빠를 속

物　만물 물

津　나루 진
　　진액 진

掉　노저을 도

輻　바퀴살 복
　　바퀴살통 폭

輳　바퀴살통 주

軌　바퀴사이 궤

轍　바퀴자국 철

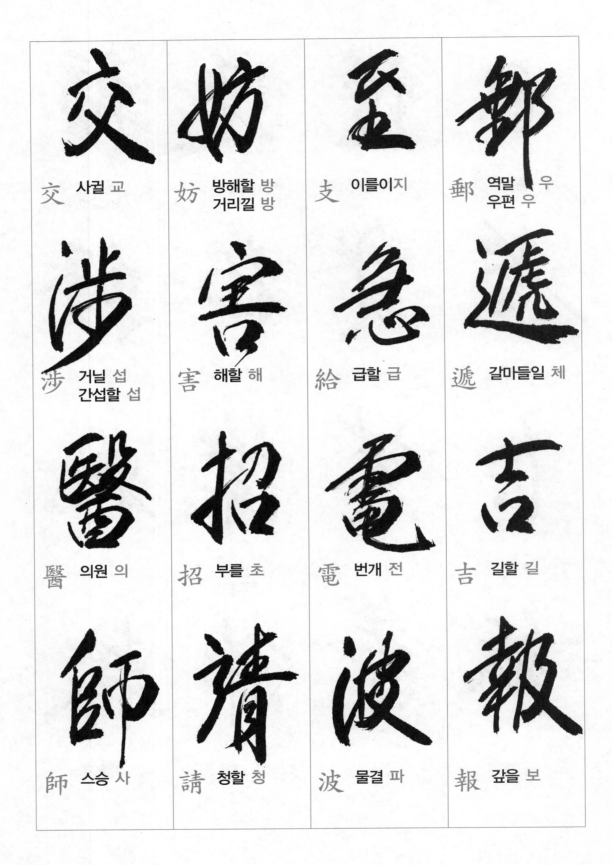

交 사귈 교

妨 방해할 방
　거리낄 방

支 이를 이 지

郵 역말 우
　우편 우

涉 거닐 섭
　간섭할 섭

害 해할 해

給 급할 급

遞 갈마들일 체

醫 의원 의

招 부를 초

電 번개 전

吉 길할 길

師 스승 사

請 청할 청

波 물결 파

報 갚을 보

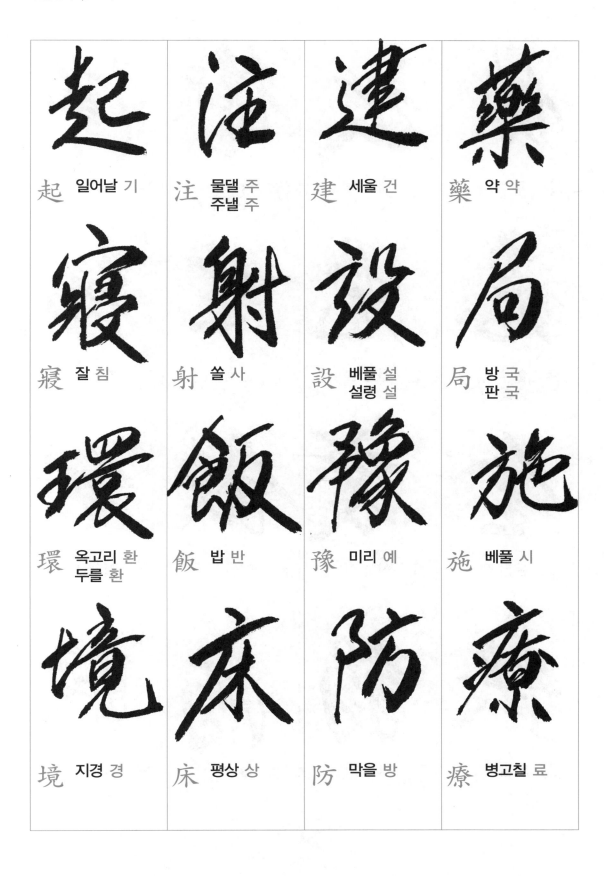

起 일어날 기

注 물댈 주
　주낼 주

建 세울 건

藥 약 약

寢 잘 침

射 쏠 사

設 베풀 설
　설령 설

局 방 국
　판 국

環 옥고리 환
　두를 환

飯 밥 반

豫 미리 예

施 베풀 시

境 지경 경

床 평상 상

防 막을 방

療 병고칠 료

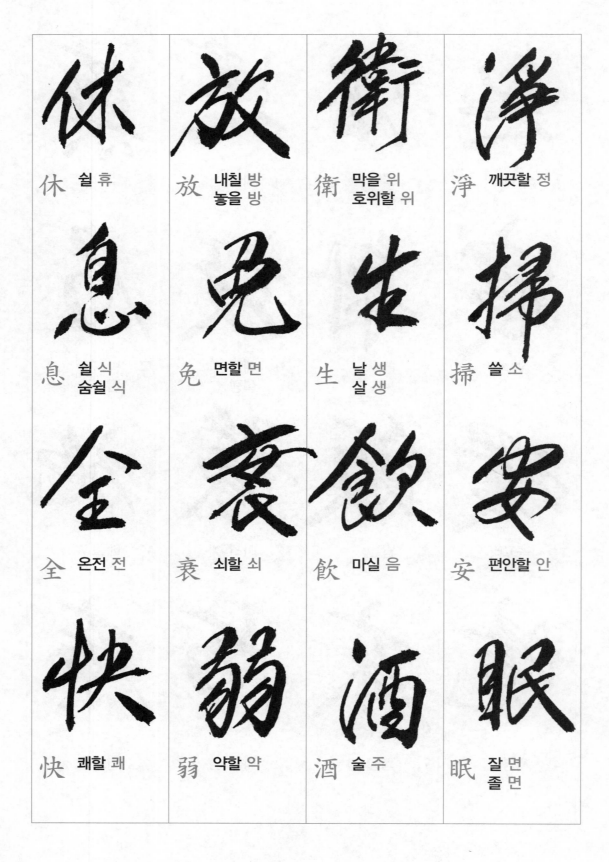

休 쉴 휴

放 내칠 방
놓을 방

衛 막을 위
호위할 위

淨 깨끗할 정

息 쉴 식
숨쉴 식

免 면할 면

生 날 생
살 생

掃 쓸 소

全 온전 전

衰 쇠할 쇠

飮 마실 음

安 편안할 안

快 쾌할 쾌

弱 약할 약

酒 술 주

眠 잘 면
졸 면

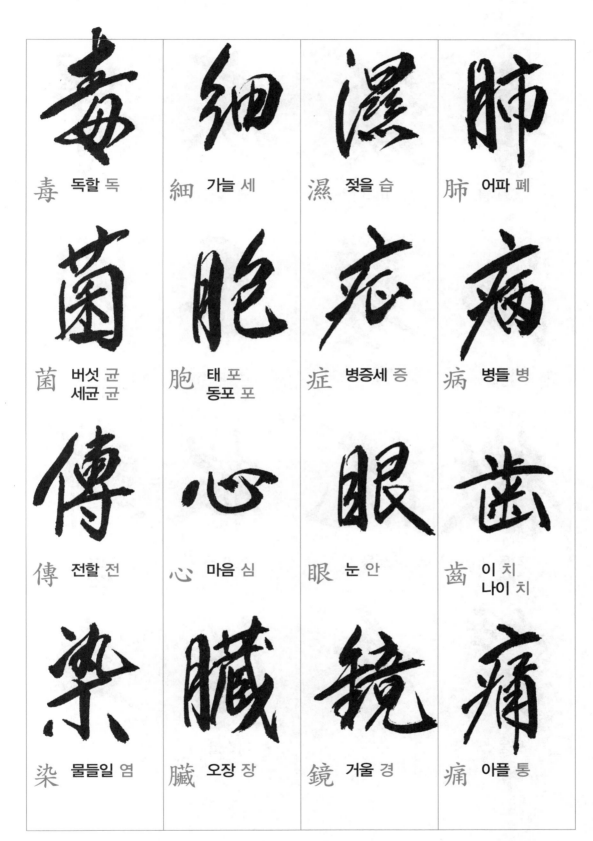

毒 독할 독

細 가늘 세

濕 젖을 습

肺 어파 폐

菌 버섯 균
　세균 균

胞 태 포
　동포 포

症 병증세 증

病 병들 병

傳 전할 전

心 마음 심

眼 눈 안

齒 이 치
　나이 치

染 물들일 염

臟 오장 장

鏡 거울 경

痛 아플 통

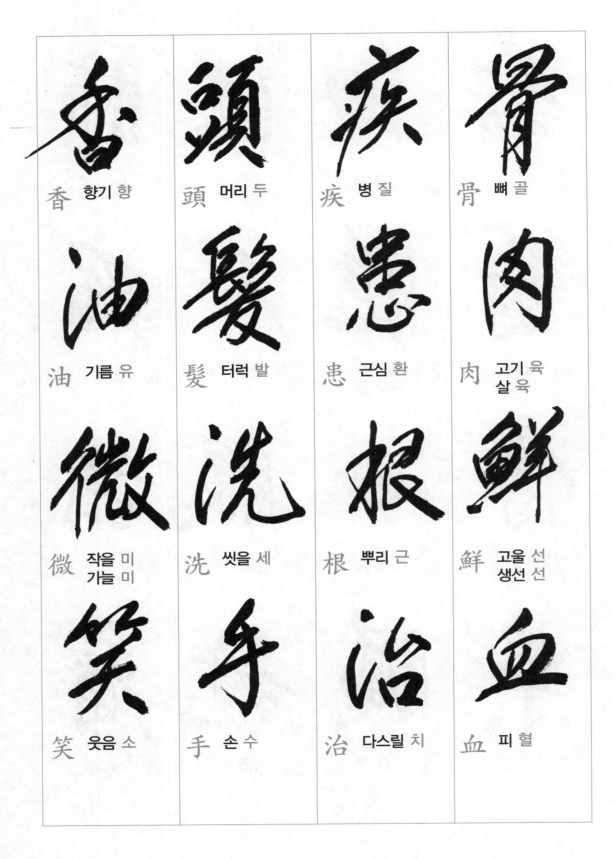

香 향기 향

油 기름 유

微 작을 미
가늘 미

笑 웃음 소

頭 머리 두

髮 터럭 발

洗 씻을 세

手 손 수

疾 병 질

患 근심 환

根 뿌리 근

治 다스릴 치

骨 뼈 골

肉 고기 육
살 육

鮮 고울 선
생선 선

血 피 혈

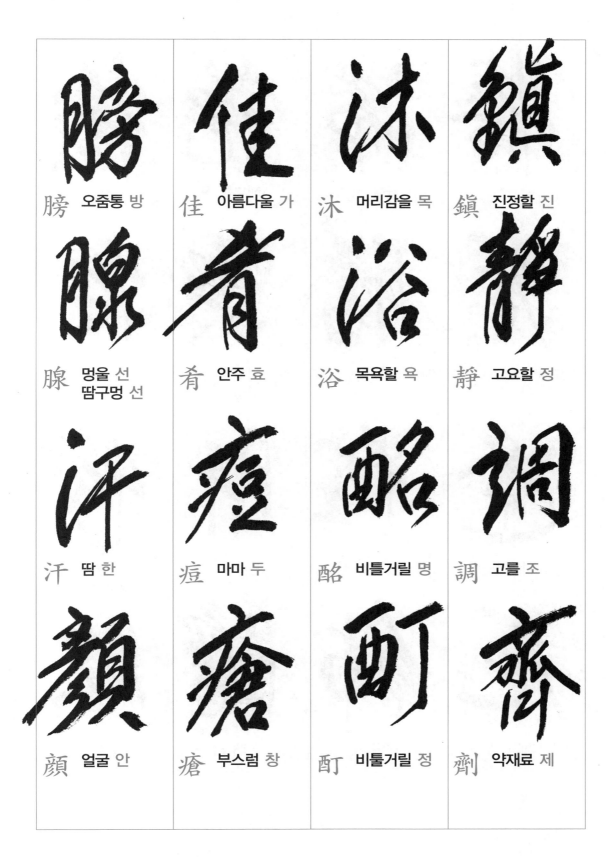

膀 오줌통 방

腺 멍울 선
　 땀구멍 선

汗 땀 한

顔 얼굴 안

佳 아름다울 가

肴 안주 효

痘 마마 두

瘡 부스럼 창

沐 머리감을 목

浴 목욕할 욕

酩 비틀거릴 명

酊 비틀거릴 정

鎭 진정할 진

靜 고요할 정

調 고를 조

劑 약재료 제

牆 담 장

沸 끓을 비

飽 배부를 포

犧 희생 희

涯 물가 애

騰 오를 등

喫 먹을 끽 마실 끽

牲 희생 생

逢 만날 봉

粧 단장할 장

肝 간 간

慘 슬플 참 혹독할 참

厄 재앙 액

飾 꾸밀 식

膽 쓸개 담

炊 불땔 취

潜 잠길 잠

逍 거닐 소

痲 저릴 마
마목 마

挽 당길 만
상여꾼노래 만

跡 자취 적

遙 멀 요
노닐 요

痺 새이름 비

撤 걷을 철
치울 철

孟 첫 맹
힘쓸 맹

蹉 지날 차
넘어질 차

臥 누울 와

頻 자주 빈
찡그릴 빈

浪 물결 랑
함부로쓸 랑

跌 넘어질 질

賦 구실 부
거둘 부

徙 옮길 사

簡　편지 간
　　간략할 간

懇　간절할 간
　　정성 간

順　순할 순
　　좇을 순

徘　배회할 배

單　홀 단

切　끊을 절
　　온통 체

序　차례 서

徊　배회할 회

過　허물 과
　　지날 과

揮　뽐낼 휘
　　휘두를 휘

愼　삼갈 신

泡　물거품 포

輕　가벼울 경

揚　들날릴 양

擇　가릴 택

沫　물끓는거품 말

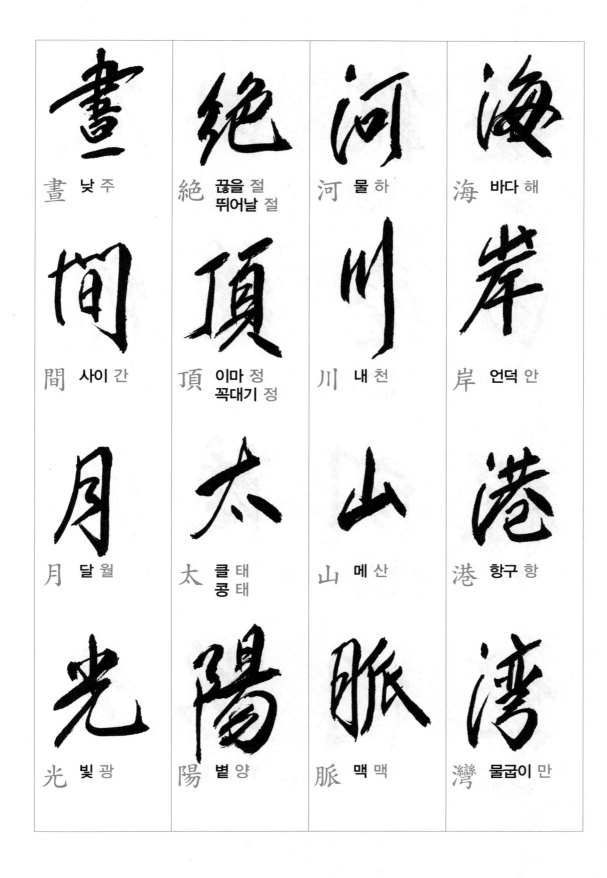

畫 낮 주

間 사이 간

月 달 월

光 빛 광

絶 끊을 절
　　뛰어날 절

頂 이마 정
　　꼭대기 정

太 클 태
　　콩 태

陽 볕 양

河 물 하

川 내 천

山 메 산

脈 맥 맥

海 바다 해

岸 언덕 안

港 항구 항

灣 물굽이 만

經 날 경
지날 경

航 건널 항
배질할 항

曲 굽을 곡
곡조 곡

夜 밤 야

由 말미암을 유

空 빌 공
하늘 공

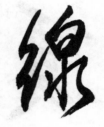

線 줄 선

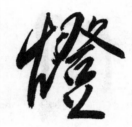

燈 등잔 등

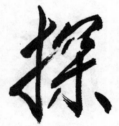

探 찾을 탐

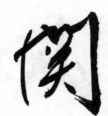

關 통할 관
겪을 관

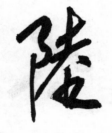

陸 뭍 륙

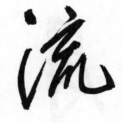

流 흐를 류

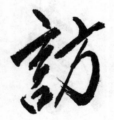

訪 물을 방
심방할 방

門 문 문

路 길 로

星 별 성

146

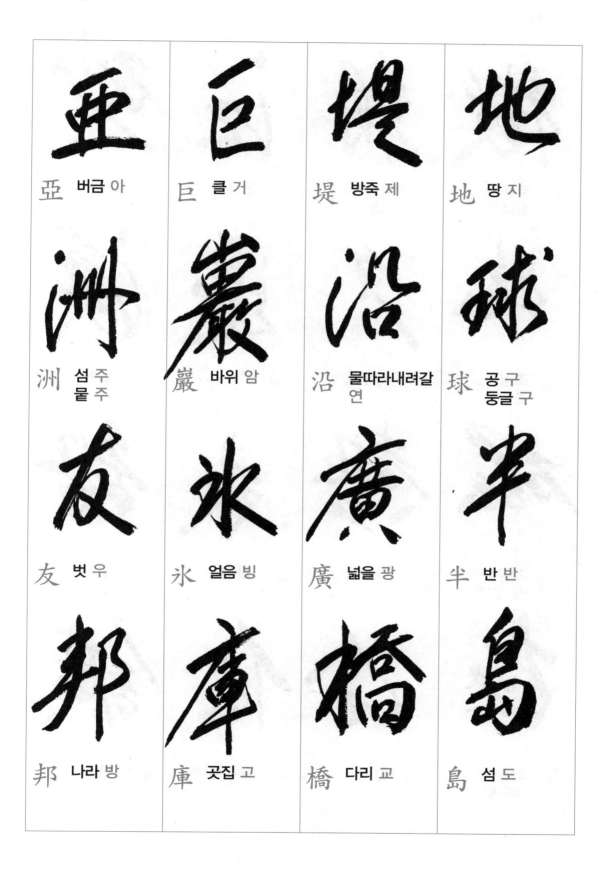

亞 버금 아

巨 클 거

堤 방죽 제

地 땅 지

洲 섬 주
물 주

巖 바위 암

沿 물따라내려갈 연

球 공 구
둥글 구

友 벗 우

氷 얼음 빙

廣 넓을 광

半 반 반

邦 나라 방

庫 곳집 고

橋 다리 교

島 섬 도

徵 부를 징
효험 징

朝 아침 조
조정 조

江 물 강

砂 모래 사

兆 조짐 조
조 조

夕 저녁 석

邊 가 변

漠 사막 막

磁 지남석 자
사기그릇 자

熱 더울 열

永 길 영

鉛 납 연

極 다할 극
지극할 극

冷 찰 랭

住 머무를 주

鑛 쇳돌 광

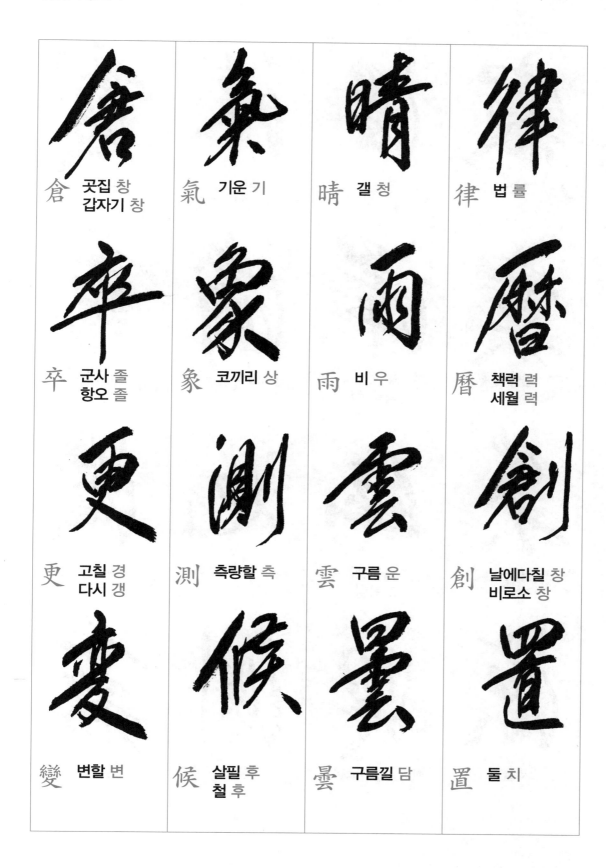

倉 곳집 창
갑자기 창

卒 군사 졸
항오 졸

更 고칠 경
다시 갱

變 변할 변

氣 기운 기

象 코끼리 상

測 측량할 측

候 살필 후
철 후

晴 갤 청

雨 비 우

雲 구름 운

曇 구름낄 담

律 법 률

曆 책력 력
세월 력

創 날에다칠 창
비로소 창

置 둘 치

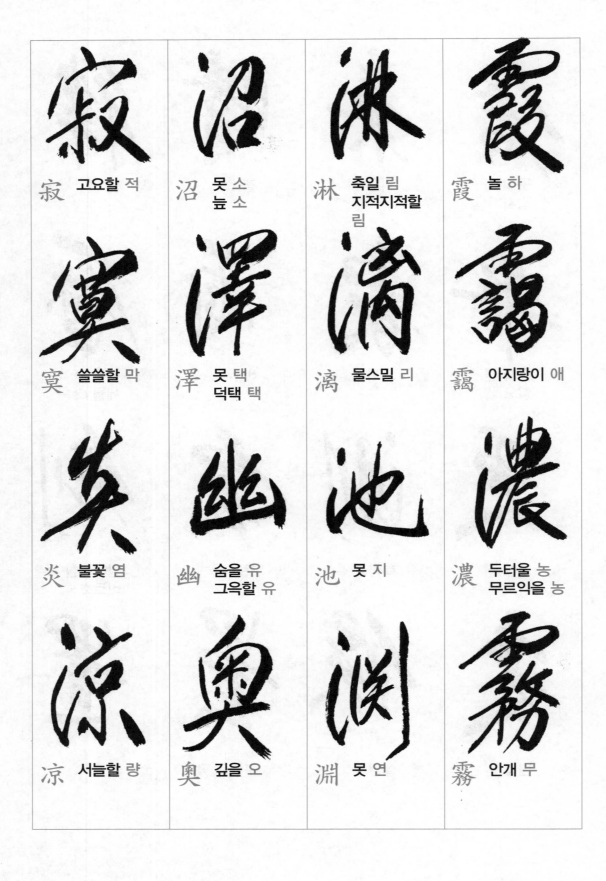

寂　고요할 적

窶　쓸쓸할 막

炎　불꽃 염

凉　서늘할 량

沼　못 소
　　늪 소

澤　못 택
　　덕택 택

幽　숨을 유
　　그윽할 유

奧　깊을 오

淋　축일 림
　　지적지적할 림

漓　물스밀 리

池　못 지

淵　못 연

霞　놀 하

靄　아지랑이 애

濃　두터울 농
　　무르익을 농

霧　안개 무

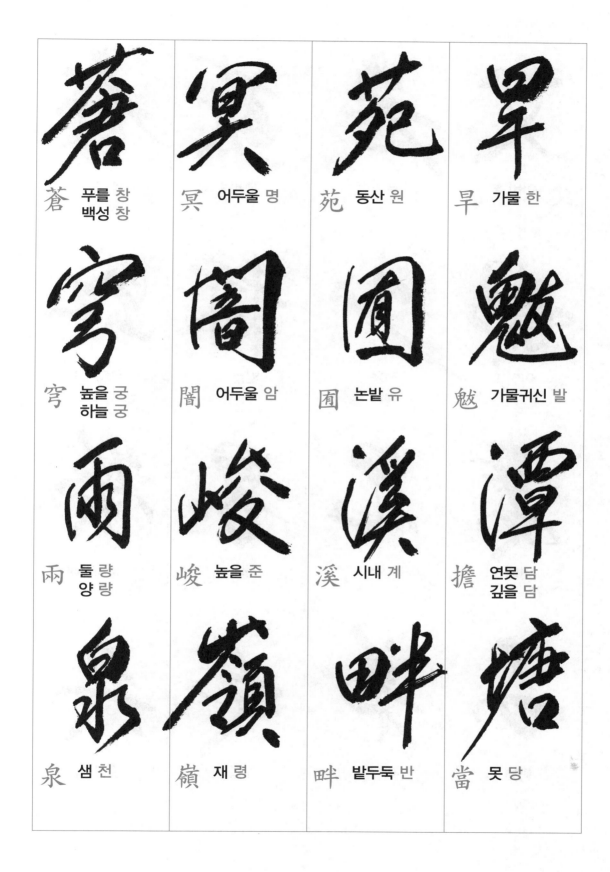

蒼 푸를 창 / 백성 창

冥 어두울 명

苑 동산 원

旱 가물 한

穹 높을 궁 / 하늘 궁

闇 어두울 암

囿 논밭 유

魃 가물귀신 발

雨 둘 량 / 양 량

峻 높을 준

溪 시내 계

潭 연못 담 / 깊을 담

泉 샘 천

嶺 재 령

畔 밭두둑 반

塘 못 당

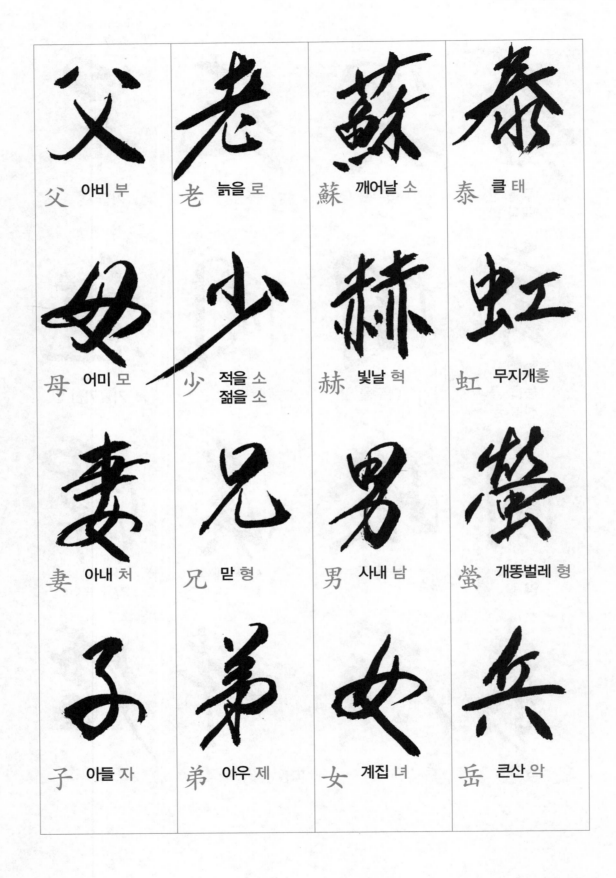

父 아비 부

老 늙을 로

蘇 깨어날 소

泰 클 태

母 어미 모

少 적을 소
젊을 소

赫 빛날 혁

虹 무지개홍

妻 아내 처

兄 맏 형

男 사내 남

螢 개똥벌레 형

子 아들 자

弟 아우 제

女 계집 녀

岳 큰산 악

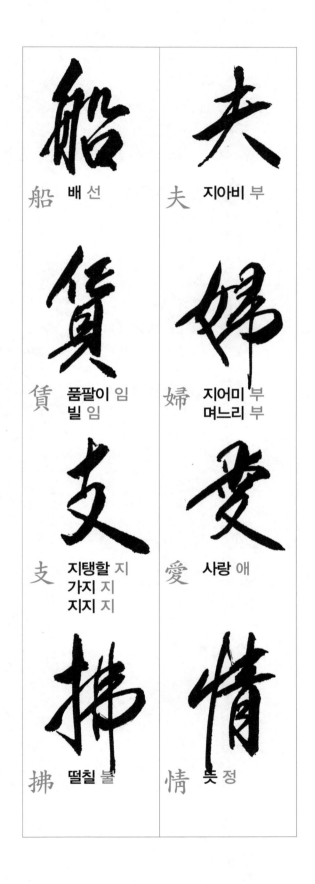

船 배 선

賃 품팔이 임
빌 임

支 지탱할 지
가지 지
지지 지

拂 떨칠 불

夫 지아비 부

婦 지어미 부
며느리 부

愛 사랑 애

情 뜻 정

行書體本

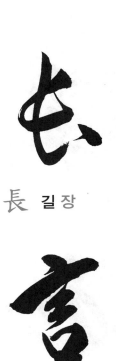 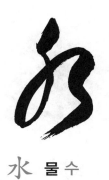

長 길장 水 물수 高 높을고 山 뫼산

言 말씀언 一 한일 思 생각사 三 석삼

雲 구름운 瑞 상서로울서 風 바람풍 和 화활화

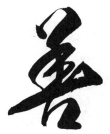 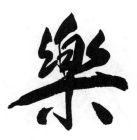 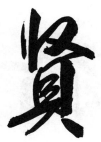 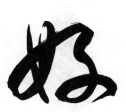

善 착할선 樂 즐길락 賢 어질현 好 좋을호

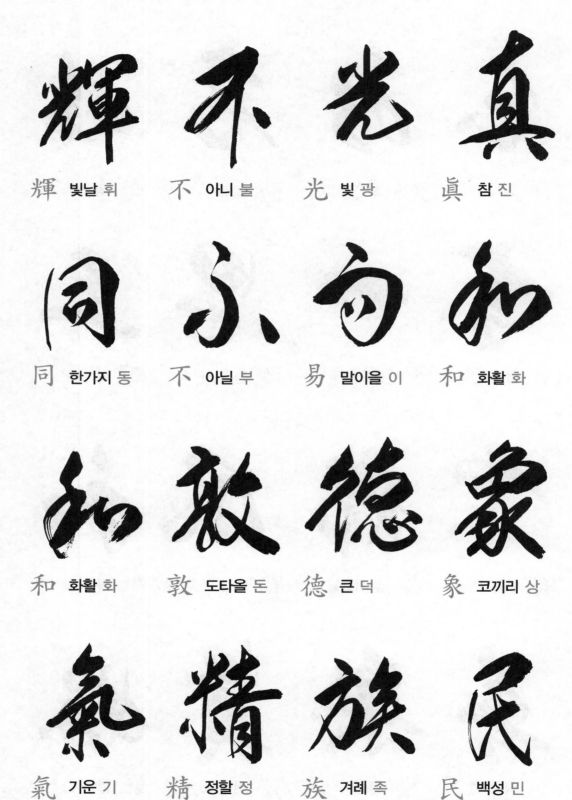

輝 빛날 휘　　不 아니 불　　光 빛 광　　眞 참 진

同 한가지 동　　不 아닐 부　　易 말이을 이　　和 화활 화

和 화활 화　　敦 도타올 돈　　德 큰 덕　　象 코끼리 상

氣 기운 기　　精 정할 정　　族 겨레 족　　民 백성 민

業 업업　　修 닦을 수　　德 큰덕　　進 나갈 진

言 말씀 언　　無 없을 무　　山 뫼산　　泰 클태

來 올래　　再 두번 재　　不 아니 불　　時 때시

志 뜻지　　淸 맑을 청　　心 마음심　　鍊 단련할 련

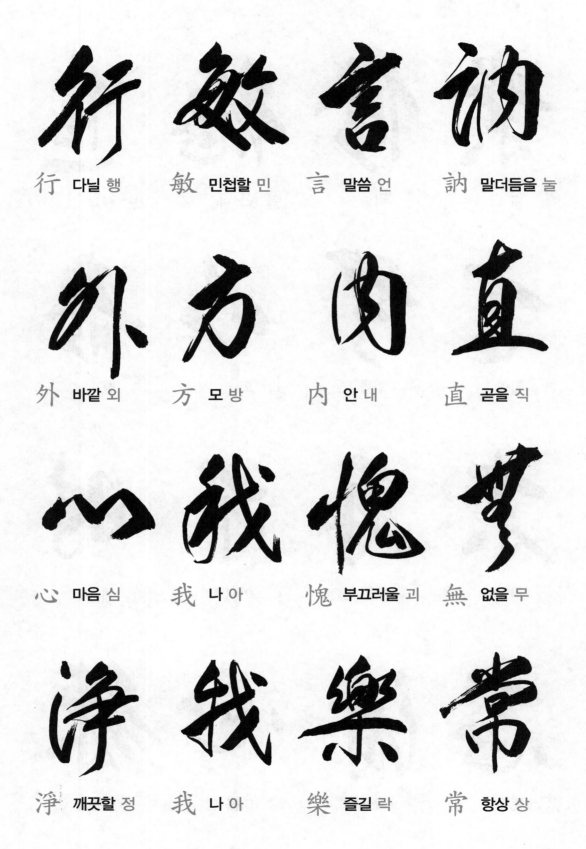

行 다닐 행　　敏 민첩할 민　　言 말씀 언　　訥 말더듬을 눌

外 바깥 외　　方 모 방　　內 안 내　　直 곧을 직

心 마음 심　　我 나 아　　愧 부끄러울 괴　　無 없을 무

淨 깨끗할 정　　我 나 아　　樂 즐길 락　　常 항상 상

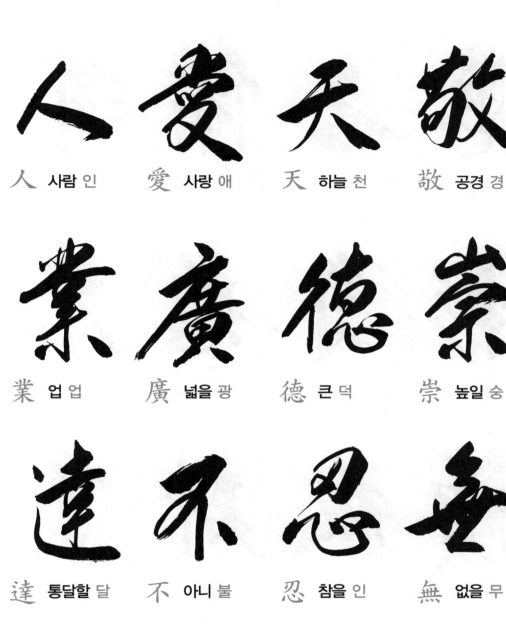

人 사람 인 愛 사랑 애 天 하늘 천 敬 공경 경

業 업 업 廣 넓을 광 德 큰 덕 崇 높일 숭

達 통달할 달 不 아니 불 忍 참을 인 無 없을 무

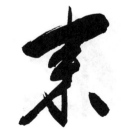
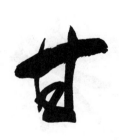
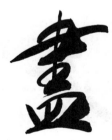
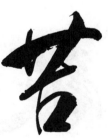

來 올 래 甘 달 감 盡 다할 진 苦 쓸 고

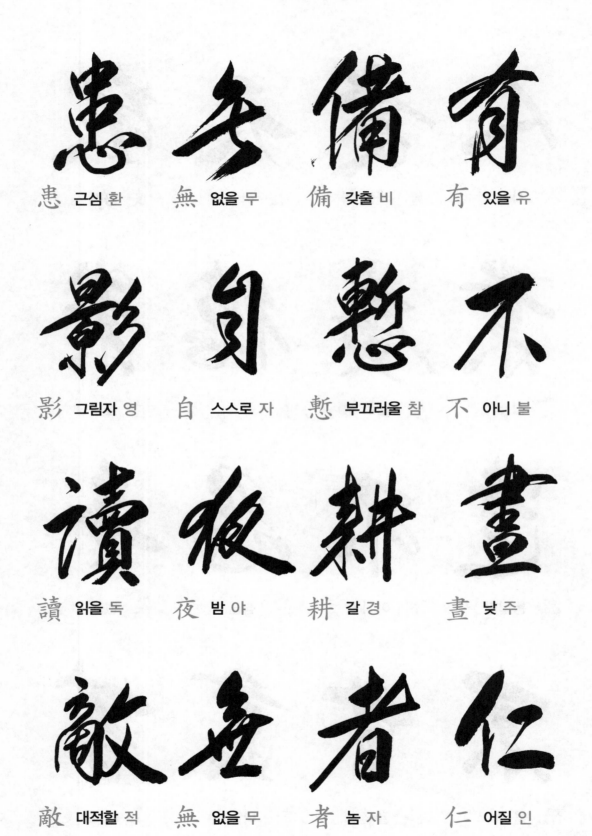

患 근심 환　　無 없을 무　　備 갖출 비　　有 있을 유

影 그림자 영　　自 스스로 자　　慙 부끄러울 참　　不 아니 불

讀 읽을 독　　夜 밤 야　　耕 갈 경　　晝 낮 주

敵 대적할 적　　無 없을 무　　者 놈 자　　仁 어질 인

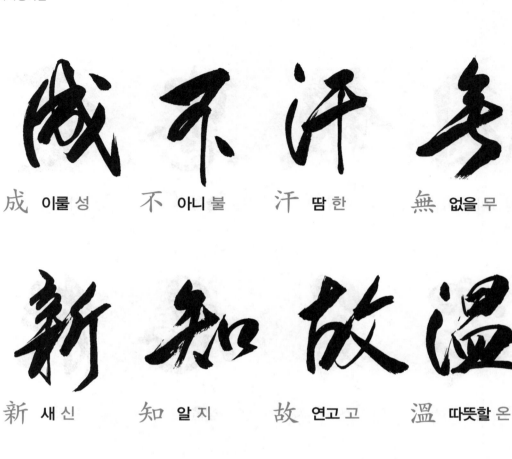

成 이룰 성　　不 아니 불　　汗 땀 한　　無 없을 무

新 새 신　　知 알 지　　故 연고 고　　溫 따뜻할 온

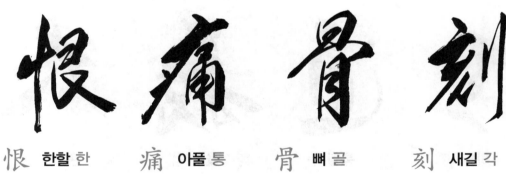

恨 한할 한　　痛 아플 통　　骨 뼈 골　　刻 새길 각

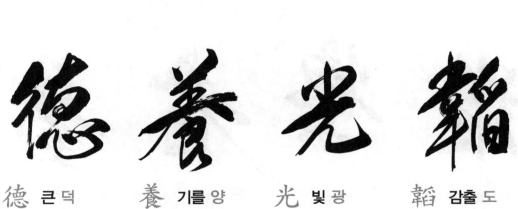

德 큰 덕　　養 기를 양　　光 빛 광　　韜 감출 도

國 나라 국　　報 갚을 보　　忠 충성 충　　盡 다할 진

安 편안 안　　自 스스로 자　　忍 참을 인　　能 능할 능

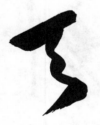 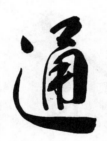 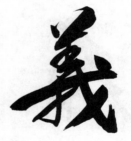 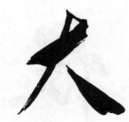

天 하늘 천　　通 통할 통　　義 옳을 의　　大 큰 대

難 어려울 난　　學 배울 학　　老 늙을 로　　易 쉬울 이
바꿀 역

164

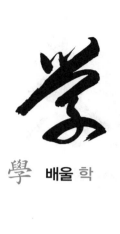 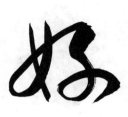 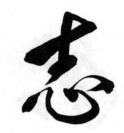

學 배울 학　　好 좋을 호　　志 뜻 지　　篤 도타울 독

隣 이웃 린　　有 있을 유　　必 반드시 필　　德 큰 덕

信 믿을 신　　惟 오직 유　　廣 넓을 광　　業 업 업

和 화할 화　　有 있을 유　　中 가운데 중　　仁 참을 인

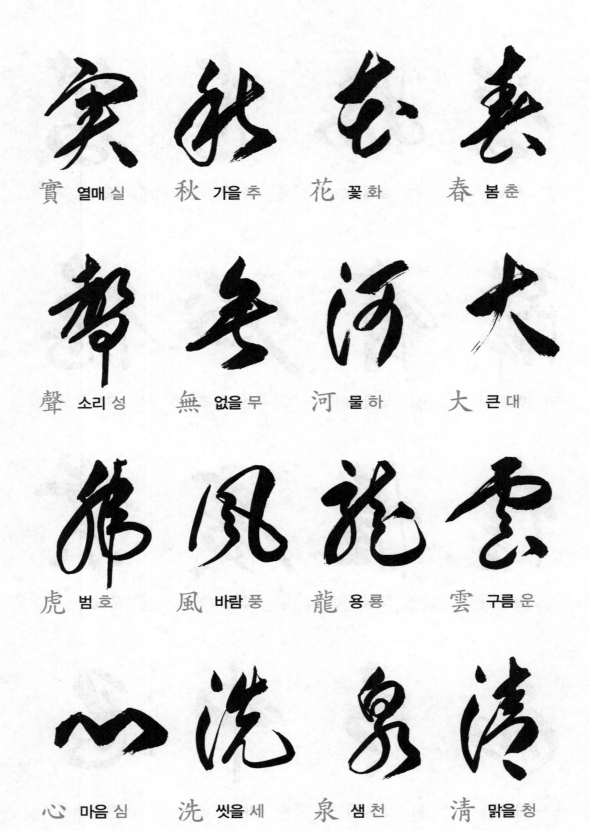

實 열매실 　秋 가을추 　花 꽃화 　春 봄춘

聲 소리성 　無 없을무 　河 물하 　大 큰대

虎 범호 　風 바람풍 　龍 용룡 　雲 구름운

心 마음심 　洗 씻을세 　泉 샘천 　淸 맑을청

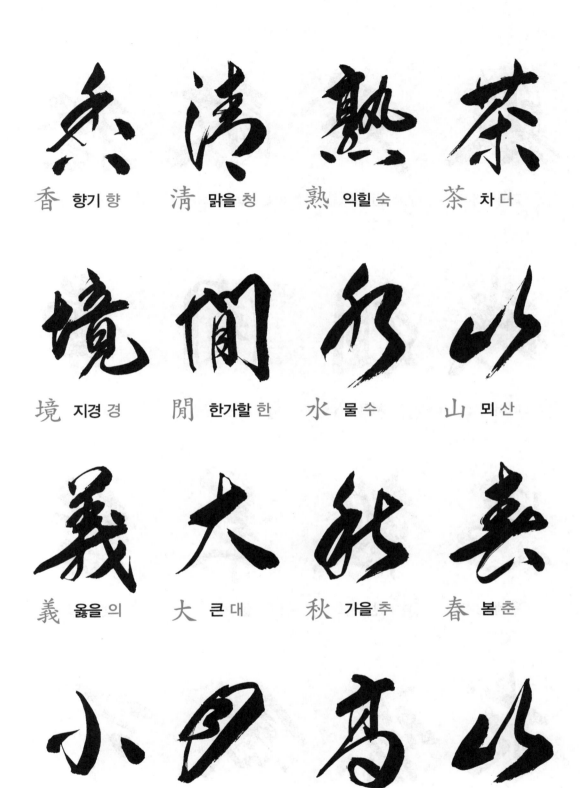

香 향기 향　　清 맑을 청　　熟 익힐 숙　　茶 차 다

境 지경 경　　閒 한가할 한　　水 물 수　　山 뫼 산

義 옳을 의　　大 큰 대　　秋 가을 추　　春 봄 춘

小 적을 소　　月 달 월　　高 높을 고　　山 뫼 산

167

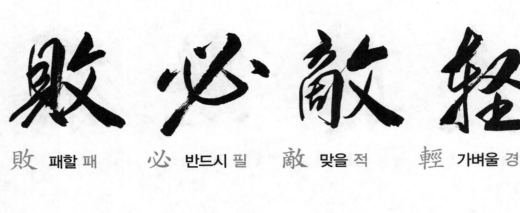

敗 패할 패　　必 반드시 필　　敵 맞을 적　　輕 가벼울 경

殘 나머지 잔　　相 서로 상　　肉 고기 육　　骨 뼈 골

恩 은혜 은　　報 갚을 보　　草 풀 초　　結 맺을 결

求 구할 구　　誅 벨 주　　斂 거둘 렴　　苛 잔풀 가

忘 잊을 망　　難 어려울 난　　骨 뼈 골　　刻 새길 각

 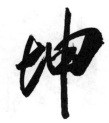 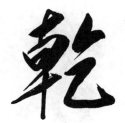

擲 던질 척　　一 한 일　　坤 땅 곤　　乾 하늘 건

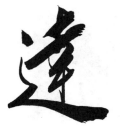

達 통달할 달　　不 아니 불　　速 빠를 속　　欲 탐낼 욕

 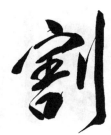 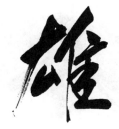 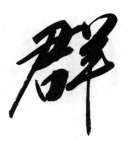

據 의지할 거　　割 벨 할　　雄 수컷 웅　　群 무리 군

 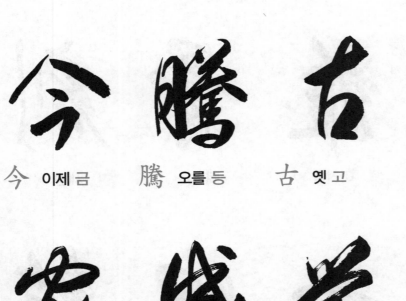

今 이제금　　騰 오를등　　古 옛고　　照 비칠조

家 집가　　成 이룰성　　學 배울학　　勉 힘쓸면

度 법도도　　廣 넓을광　　仁 어질인　　積 쌓을적

回 돌아올회　　春 봄춘　　到 이를도　　手 손수

170

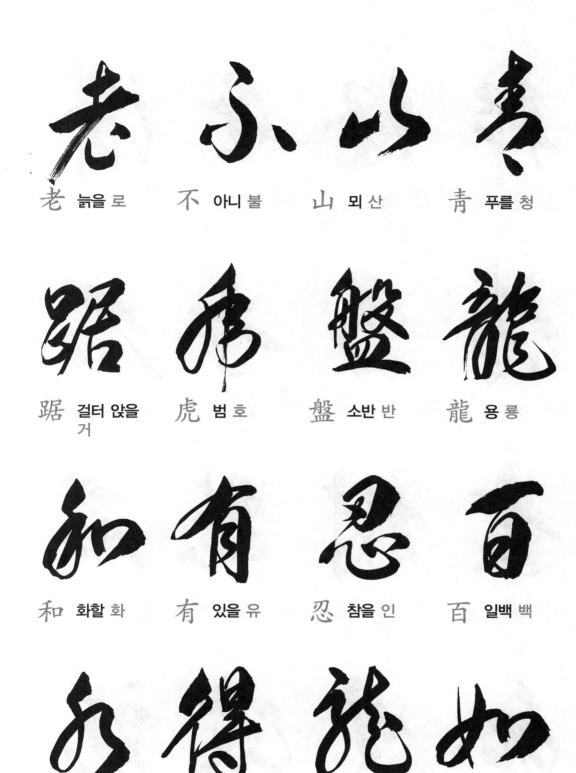

老 늙을 로　　不 아니 불　　山 뫼 산　　青 푸를 청

踞 걸터 앉을 거　　虎 범 호　　盤 소반 반　　龍 용 룡

和 화할 화　　有 있을 유　　忍 참을 인　　百 일백 백

水 물 수　　得 얻을 득　　龍 용 룡　　如 같을 여

171

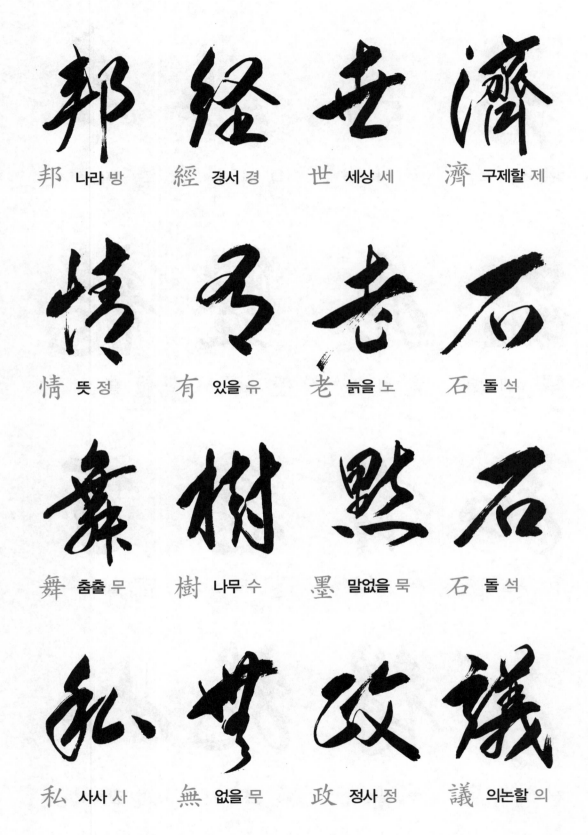

邦 나라 방　　經 경서 경　　世 세상 세　　濟 구제할 제

情 뜻 정　　有 있을 유　　老 늙을 노　　石 돌 석

舞 춤출 무　　樹 나무 수　　墨 말없을 묵　　石 돌 석

私 사사 사　　無 없을 무　　政 정사 정　　議 의논할 의

業 업업　　廣 넓을광　　德 큰덕　　崇 높을숭

志 뜻지　　高 높을고　　心 마음심　　清 맑을청

德 큰덕　　修 닦을수　　身 몸신　　敬 공경할경

海 바다해　　成 이룰성　　積 쌓을적　　露 이슬로

德 큰 덕　　爲 하 위　　之 갈 지　　忍 참을 인

 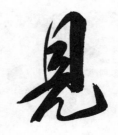

齊 가지런할 제　　思 생각 사　　賢 어질 현　　見 볼 견

慾 욕심 욕　　窒 막을 질　　私 사사 사　　勝 이길 승

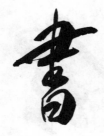 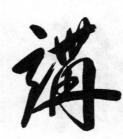 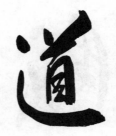 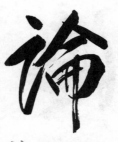

書 글 서　　講 강논할 강 익힐 강　　道 길 도　　論 논의할 론

174

香 **향기** 향 美 **아름다울** 미 德 **큰** 덕 智 **슬기** 지

憂 **근심** 우 無 **없을** 무 忍 **참을** 인 百 **일백** 백

成 **이룰** 성 必 **반드시** 필 志 **뜻** 지 有 **있을** 유

山 **뫼** 산 泰 **클** 태 合 **합할** 합 塵 **티끌** 진

立 설립　　不 아니불　　信 믿을신　　無 없을무

驕 교만할교　　不 아니불　　而 말이을이　　泰 클태

窮 궁할궁　　無 없을무　　福 복복　　慶 경사경

習 익힐습　　時 때시　　而 말이을이　　學 배울학

白頭山石磨刀盡　백두산석마도진

豆滿江水飮馬無　두만강수음마무

男兒二十未平國　남아이십미평국

後世誰稱大丈夫　후세수칭대장부

백두산 돌은 칼을 가는데 다 쓰고

두만강물은 말에게 물을 먹여서 없애고

남아 이십세에 나라를 편안케하지 못하면

후세에 누가 대장부라 말하겠는가

177

無汗不成

無 없을 무
汗 땀 한
不 아니 불
成 이룰 성

무한불성

땀을 흘리지 않으면
어떠한 일도 이룰 수 없다

형 용 철 Hung, Yong-chul

野菊 邢龍哲 書曆

全北 金堤 出生

秋堂 朴永煥先生 柳靑姜建南先生 師事

第8回 韓國美術祭 入選 2回

韓國現代美術祭 入選 2回

全國碧骨 美術大展 特選

第4回 韓國文化藝術 書藝美術大展 特選

韓國 民俗藝術 硏究院 推薦作家

中國北京工藝 美術大學 作家 招待選

北京 工藝美術大學 暑期學習班 修了

韓日書藝 作家 招待展 2回

第19回 韓國 美術祭 金賞

第20回 藝術大祭典 大賞

第21回 韓國美術祭 推薦作家

第23回 韓國美術祭 招待作家

社團法人 韓國傳統文化藝術振興協會 招待作家

中國 黃山書法家 協會 招待展 審査委員

韓國美術協會 抱川支部 審査委員

第24回 藝術大祭典 審査委員

韓國 藝術大術祭 審査委員

저서 : 野菊名可行書體集 發刊

教育部選定1800字行書體 發刊

四字成語集 發刊

現, 野菊書藝院 運營

連絡處 : 경기도 포천시 신읍동 295-13

전화 : 031-536-1611, 핸드폰 017-253-8562

教育部選定 1800字
四字成語, 行書體本

초판 1쇄 인쇄일 2010년 1월 11일
초판 1쇄 발행일 2010년 1월 15일

편 저 형용철
펴낸이 김재광
펴낸곳 도서출판 솔과학

출판등록 1997년 2월 22일(제 10-140호)
주소 서울시 마포구 염리동 164-4 삼부골든타워 302호
전화 (02) 714-8655
팩스 (02) 711-4656

ⓒ 형용철, 2010

ISBN 978-89-92988-36-0 03640